Iconic

나의 마케팅 매니저 마티나 그래놀릭에게
프로젝트마다 늘 아름다움을 찾아내주는 마티나,
불가능은 없다는 확신을 내게 심어준 당신에게 감사의 마음을 전합니다.

Iconic

—

이탈리아 패션의 거장들

메간 헤스 지음 ᛁ 배은경 옮김

Megan Hess

YANG 양문 MOON

Contents

머리말 | 이탈리아 패션 거장들에 대한 찬사

이탈리아 패션에는 시선을 빼앗길 수밖에 없는 너무나 매혹적인 무언가가 있다. 이탈리아 디자인은 대담하고 황홀하며 늘 전달하고자 하는 메시지가 있다. 이 결정적인 세 가지 지표 덕분에 이탈리아의 많은 패션하우스들은 아이콘의 지위에 다다르게 되었다.

하루아침에 아이콘이 될 수는 없다. 모든 성공 뒤에는 길고 굴곡진 여정이 있다. 이 책은 이탈리아 패션 거장들과 그들이 걸어온 길에 바치는 찬사다. 여기 등장하는 열 명의 디자이너는 각자의 다채로운 역사와 놀라운 컬렉션, 그리고 옷을 통해 이야기를 전달하는 능력으로 내게 잊히지 않는 강한 인상을 남겨주었다. 나는 주로 이들의 최근 컬렉션 가운데 가장 놀라운 작품 몇 가지를 선택해 소개하고 있지만, 그들이 과거에 보여준 요소들이 오늘날의 디자인에 어떤 모습으로 남아 있는지 찾아보는 일 역시 남다른 즐거움이다.

'Made in Italy'라는 라벨은 수세기 동안 품질과 장인정신의 동의어로 여겨져 왔고 지형조차 부츠 모양인 이탈리아는 패션산업에서 창의성의 허브 역할을 해왔다. 꽤 많은 이탈리아 디자이너들의 출발점이 피렌체의 화려한 가죽 세공이나 밀라노의 맞춤 양복이라는 점은 참으로 흥미롭다. 이들은 수십 년, 길게는 거의 한 세기 동안 기술뿐만 아니라 자신의 시그니처 스타일을 완성하고 시즌마다 그것을 재창조해 왔다. 거장들의 시작은 구식이었지만 그들의 패션은 전혀 그렇지 않다. 이탈리아 디자이너들은 자신만만하게 자신의 직관을 따르고 자신만의 규칙을 만들어낸다. 반짝이는 수많은 장식물이나 붉은 장미로 뒤덮인 드레스도 이탈리아 디자이너들은 아무렇지 않게 다룬다. 이탈리아 패션은 우리를 유희나 사랑에 빠지게도 하고 엄청나게 화려한 일상을 보내는 듯한 스타일을 연출해주기도 한다.

내가 이탈리아 디자이너들을 존경해 마지않는 이유는 이들이 옷을 통해 여성에게 사랑과 자존심을 갖게 해주기 때문이다. 완벽하게 재단된 (발렌티노의 시그니처인) 발렌티노 레드 드레스부터 남성 정장을 재해석해 여성용으로 만든 조르지오 아르마니의 파워슈트까지 이탈리아 패션은 여성을 찬미하며 그들에게 힘을 부여한다. 물론 가장 막강한 패션

하우스들 중 많은 곳은 매우 뛰어난 여성이 이끌어가고 있는데, 대표적인 인물로는 고갈되지 않는 창의성의 소유자(너무도 유명한 브랜드, 그것도 한 곳이 아닌 두 곳의 수석 디자이너) 미우치아 프라다, 독보적인 존재인 도나텔라 베르사체 등이 있다.

이 책에 등장하는 몇몇 이탈리아 디자이너들의 경우, 국제적인 관심을 얻어 성공까지 이르는 데 크게 기여한 것은 미국에서의 홍보였다. 많은 패션계 대가들이 할리우드의 초창기 스타들에게서 영감을 받은 뒤 영화와 레드 카펫을 통해 누구나 아는 유명인이 된 것은 그리 놀라운 일이 아니다.

이탈리아 디자이너들은 세계적인 성공을 거두어도 결코 자신의 뿌리를 잊지 않는 듯하다. 이탈리아 브랜드에서 흔히 볼 수 있듯, '패션하우스'는 한 지붕 아래에서 여러 세대를 이어 내려오면서 새로운 의미를 지니게 된다. 발렌티노는 자신의 숙모 덕에 패션계에서 기회를 얻었고, 펜디 가의 다섯 자매는 어머니의 유산을 물려받았다. 이 책에 등장하는 몇몇 디자이너들은 연인을 패션 파트너로 삼기도 했는데, 이것은 그들의 창조적인 재능 때문일 때도 있고, 사업적인 측면에서 균형을 잡아주기 때문인 경우도 있다.

이탈리아 거장들이 자부심을 갖고 있는 것은 비단 가문의 유산만이 아니다. 이들의 런웨이 스타일에는 기본적으로 지중해 지역의 문화와 삶이 담겨 있다. 돌체 & 가바나는 여름 과일이 프린트된 드레스로 돌체의 뿌리인 시칠리아에 찬사를 표했다. 에밀리오 푸치의 경우 카프리 섬에서의 생활이 사이키델릭 조의 소용돌이무늬에 영향을 주었다. 베르사체의 관대한 스타일은 영화 〈라 돌체 비타la dolce vita〉(달콤한 인생)와 르네상스 시대의 풍족함에서 영향을 받았다.

이탈리아 패션 거장들이 내놓는 결과물들은 믿기지 않을 만큼 다양하지만 열정이라는 공통된 특징을 갖고 있다. 삶, 가족, 여성, 창의력, 그리고 이탈리아에 대한 이들의 변함없는 열정은 모든 컬렉션에서 찾아볼 수 있다.

> 우리는 다른 사람을 따라한 적이 없다. 그리고 우리만의 패션과 규칙을 만들었다.
> —마르게리타 미쏘니,
> 〈하퍼스 바자〉

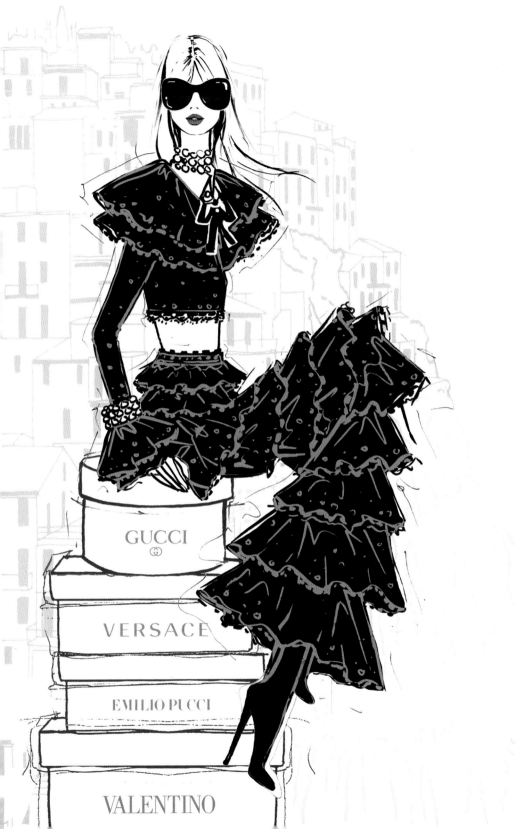

GUCCI

VERSACE

EMILIO PUCCI

VALENTINO

01

Giorgio Armani

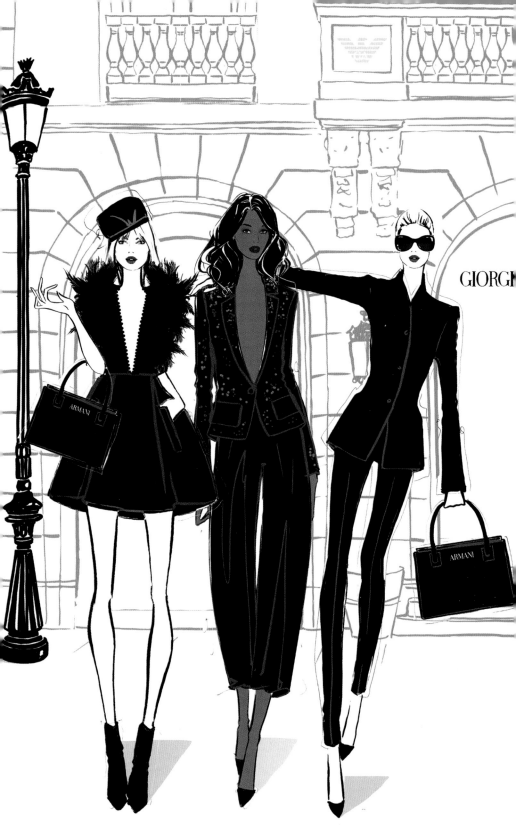

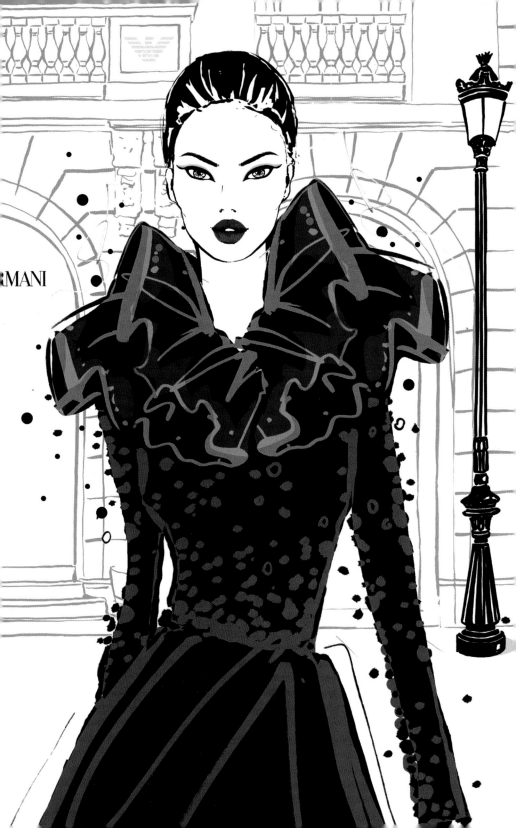

조르지오 아르마니만큼 인체의 형태와 유형에 대해 정확히 이해하고 있는 사람은 없다. 이탈리아 최고의 독창적인 재단사인 그는 날렵한 선과 꼼꼼함으로 끊임없이 놀라움을 선사한다. 난해한 쿠튀르 드레스에 우아한 주름을 잡을 때든, 헐렁한 블레이저를 바느질할 때든, 그의 손길이 닿지 않거나 마무리가 허술한 곳은 하나도 없다.

오늘날 그는 이탈리아 패션의 수호성인으로 불리며 일반인, 경찰, 택시 운전사, 운동선수 등의 의상을 제작했고, 교황을 도와 미사 전례에 사용하는 복음서 표지를 디자인하기도 했다. 원래 아르마니는 의과대학 출신으로 그에게는 인체가 캔버스나 다름없었다.

아르마니는 제2차 세계대전이 한창이던 시기에 이탈리아 북부의 작은 마을인 피아첸차에서 성장했는데, 그의 부모는 최소의 투자로 최대의 효과를 내도록 자신과 형제들을 가르쳤다고 기억한다. 그는 나중에 이 가르침을 자신이 일군 세계적 패션 제국의 근간으로 삼았다. 영화는 고된 전시 생활에서 훌륭한 도피처가 되어주었다. 특히 아르마니는 의상의 힘, 옷을 통해 개성을 표현하는 방식에 매료되었다. 그와 형은 이에 영감을 받아 인형극을 공연했는데, 이때 형은 나무로 꼭두각시 인형을, 아르마니는 인형의 의상을 만들었다.

어린 시절부터 아르마니는 마음 깊은 곳에서 이미 디자인의 싹을 틔우고 있었다. 그러나 자신의 뜻과는 상관없이 가족을 부양할 수 있는 안정적인 직업을 찾아야 했기에 의사가 되기 위해 밀라노대학으로 진학했다. 중간에 군에 징집되면서 학업이 중단되자 이를 계기로 아르마니는 의과대학을 그만두고 자신의 첫사랑인 패션계로 방향을 틀었다. 1957년 아르마니는 이탈리아에서 가장 유명한 밀라노의 라 리나센테 백화점에 쇼윈도 장식가로 취직했고 얼마 가지 않아 윗사람들의 눈에 들어 구매담당자로 승진했다. 구매업무를 수행하면서 그는 패션사

내가 재킷을 획일화하지 않는 것은 우리의 몸을 강조하고 싶었기 때문이다.
－조르지오 아르마니, 〈지큐〉

업 이면에 숨겨진 역학적 구도와 소비자 심리를 이해할 수 있었다. 이 두 가지는 지금도 아르마니의 실용적 디자인에 영향을 미치고 있다.

1960년대 중반 무렵, 아르마니는 디자이너 브랜드인 니노 세루티에 남성복 디자이너로 들어가 프리랜서 디자이너가 되기 전까지 10년간 그곳에서 일했다. 수년간의 경험을 통해 자신의 시그니처 스타일을 완성시킨 아르마니는 패션계에서 주가를 올리며 언론의 관심을 받았고, 밀라노의 여러 아틀리에로부터 작업의뢰를 받게 되었다.

아르마니가 자신의 삶에 가장 큰 영향을 미친 인물을 만난 것도 바로 이 시기였다. 그는 세르지오 갈레오티라는 이름의 젊은 건축가였다. 갈레오티와 아르마니는 곧 인생과 사업의 동반자가 되었다. 갈레오티는 아르마니에게 미지의 세계로 뛰어들어 자신의 패션하우스를 열도록 용기를 주었고, 마침내 두 사람은 1970년대 중반에 함께 이 일을 해냈다. 이들은 조르지오 아르마니의 첫번째 컬렉션인 남성용 가죽 보머재킷(bomber jacket, 일명 항공재킷. 미국 공군 조종사들이 입는 재킷 스타일로 허리까지 내려오는 길이에 소매와 밑단에 밴드가 달려 있다-옮긴이)의 제작 자금을 마련하기 위해 폭스바겐 자동차를 팔았다.

조르지오 아르마니의 초기 컬렉션은 성별에 대한 고정관념을 뒤집었다. 즉 남성용 의상에는 좀 더 부드러운 감수성을 가미했고 여성복에는 중성적인 감성을 더했다. 아르마니가 전통적인 남성복을 중성적 느낌으로 재구성한 파워슈트로 국제무대에 급부상한 것은 그리 놀라운 일이 아니다.

그는 어깨 패드를 줄이고 옷깃을 얇게 만들었으며 단추의 위치를 내렸다. 그리고 거기에 이전에는 쓰지 않던 리넨 같은 직물을 이용함으로써 경직된 느낌의 양복에 변화를 주었다. 조르지오 아르마니 정장은 단순히 멋내기용 의상이 아니라 정확한 재단과 섬세한 선을 갖춘, 구입할

만한 가치가 있는 옷이었다. 이 스타일은 곧 기업의 성공을 상징하게 되었으며, 특히 1980년에 영화 〈아메리칸 지골로American Gigolo〉에서 리처드 기어가 아르마니 정장을 입고 출연한 후에는 월가의 유니폼이 되다시피 했다.

하지만 이 정장의 진짜 힘은 아르마니가 여성에게 이 의상을 입히기 시작하면서 드러났다. 파워슈트는 1980년대 여성에게 부여된 힘과 여성 패션의 상징이 되었고, 여성으로 하여금 남성과의 관계에서는 대등함을, 업무에서는 자신감을 갖게 했다. 가수 그레이스 존스는 1981년 앨범 〈나이트 클럽빙Nightclubbing〉의 커버에 조르지오 아르마니 재킷을 입고 등장했으며, 다이앤 키튼은 〈애니 홀Annie Hall〉로 여우주연상을 받았던 1978년 아카데미 시상식에서 조르지오 아르마니 재킷 옷깃에 분홍 카네이션을 꽂고 레드 카펫에 섰다.

아르마니는 레드 카펫 패션을 개척했다. 그는 유명인사를 이용한 상업적 기회를 잘 포착했을 뿐만 아니라 항상 영화에도 마음을 빼앗겼다. 할리우드에서 시상식이 열리는 밤은 그에게 이 두 가지를 모두 주었다. 〈아메리칸 지골로〉의 성공 이후 그는 LA의 고급 쇼핑가인 로데오 드라이브에 매장을 열고 자체 스타일리스트를 고용해 배우들의 의상을 전담하도록 했는데, 이는 전문 스타일리스트가 대세를 이루기 훨씬 전의 일이었다. 1990년대 초, 조르지오 아르마니의 열성적인 추종자에는 조디 포스터, 미셸 파이퍼, 제시카 랭, 줄리아 로버츠 같은 레드 카펫의 왕족들이 포함되어 있었다.

조르지오 아르마니 스타일은 검은색, 회색, 남색 등 무채색 계열의 직선과 몸에 딱 맞는 실루엣으로 간결함과 절제미를 유지해 오고 있다. 아르마니가 의대 출신답게 인체를 완벽하게 이해하고 있다는 점이 모든 디자인에서 발견된다. 그는 여전히 정장의 완벽한 간결함을 고수하

나는 곱게 나이 들어가는,
다시 말해 유행에 뒤처지지 않고
세월의 시련을 견뎌내는 것들,
그리고 완전무결한 최고의
살아 있는 본보기가 되는 것들을
사랑한다.
ㅡ조르지오 아르마니

고 있지만 2016년 가을 레디투웨어 컬렉션에서는 화려함의 극치를 보여주는 의상도 일부 등장했다.

2005년에 아르마니는 오트 쿠튀르 컬렉션인 프리베를 시작했다. 2017-2018 가을/겨울 프리베 컬렉션은 특히 탁월했는데, 섬세한 레이스로 얼굴을 가린 신비한 여성의 이야기로 구성되었다. 세상에 모습을 드러내는 순간에도 신체의 일부를 감추고 있었지만 그녀가 아르마니의 어린 시절 인형극에 등장했던 인물이라는 것은 쉽게 상상할 수 있다. 조르지오 아르마니는 나의 가장 행복했던 추억에도 등장한다. 밀라노 패션위크에서 일러스트레이션 작업을 하던 첫날, 나는 이를 축하하기 위해 아르마니 리스토란테에서 식사를 했다. 그토록 멋진 의상을 현장에서 스케치하는 것은 정말 흥분되는 경험이었기에 나는 마케팅 담당인 마티나와 마땅히 축배를 들어야 했다. 아르마니의 레스토랑에 앉아 있자니 그가 만든 마법의 세계에 있는 것 같았다. 실내 장식부터 메뉴에 이르기까지 모든 것이 아르마니의 런웨이 풍경과 똑같이 섬세하게 갖추어져 있었다. 너무도 특별한 저녁이었다.

조르지오 아르마니는 창시자가 여전히 이끌고 있는 몇 안 되는 이탈리아 명품 브랜드 중 하나다. 아르마니는 현재 80대이지만 의상 디자인과 런웨이 작품 제작부터 창의적인 광고, 레스토랑과 부티크 호텔의 인테리어 디자인까지 그 모든 것을 여전히 관장하고 있으며, 이것이 조르지오 아르마니 스타일이 지금까지 건재하는 이유다. 코코 샤넬이 파리에 있는 자신의 부티크 위층에서 지냈던 것처럼 아르마니도 밀라노의 비아 보르고누오보에 있는 자신의 부티크 위층 펜트하우스에 살고 있으며 은퇴할 계획은 전혀 없다.

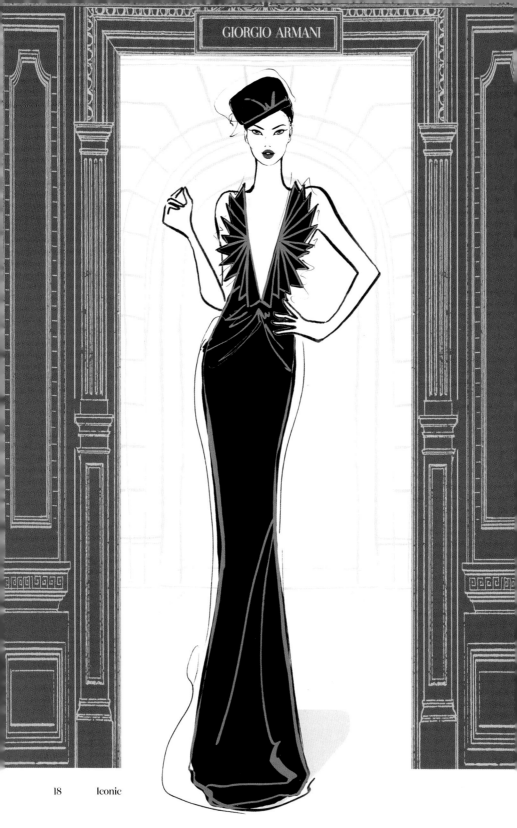

GIORGIO ARMANI

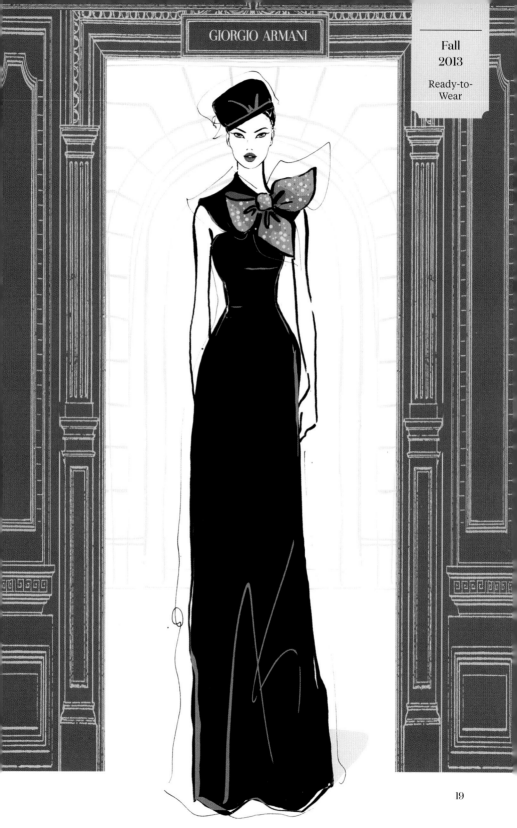

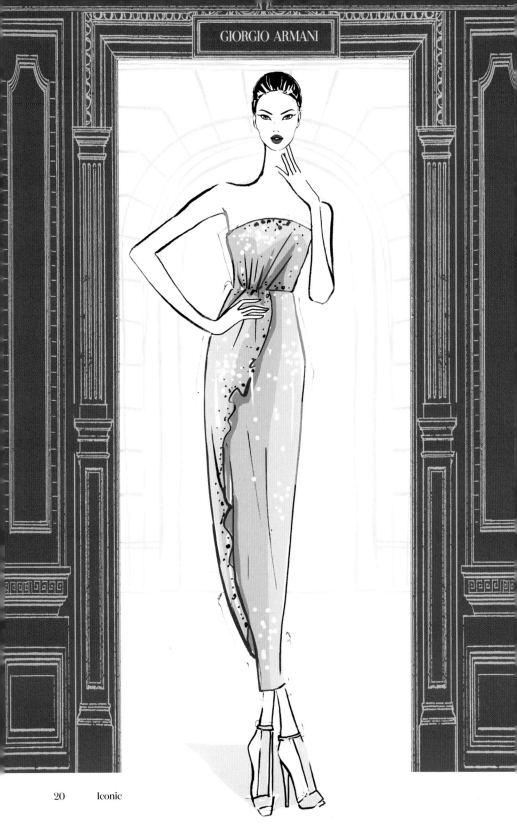

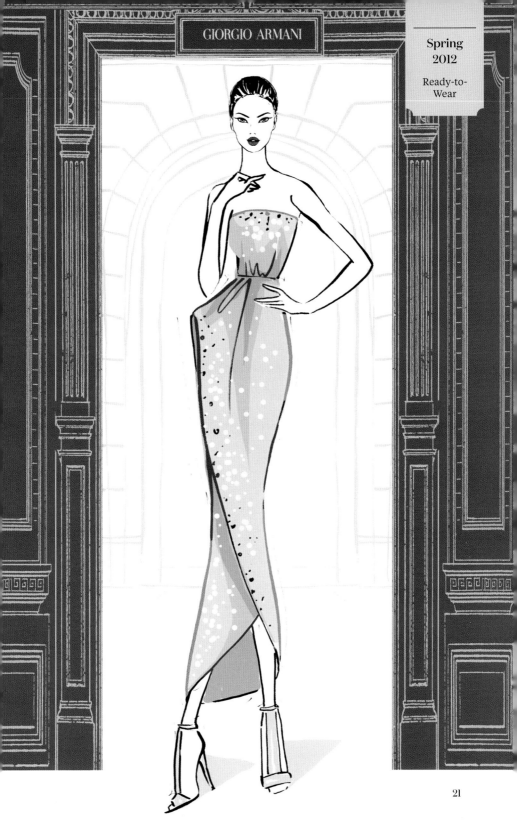

GIORGIO ARMANI

Spring
2012

Ready-to-
Wear

21

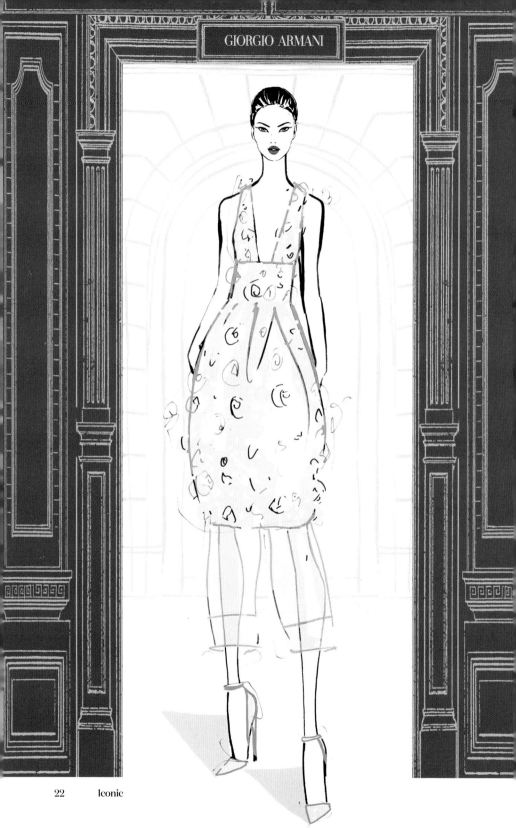

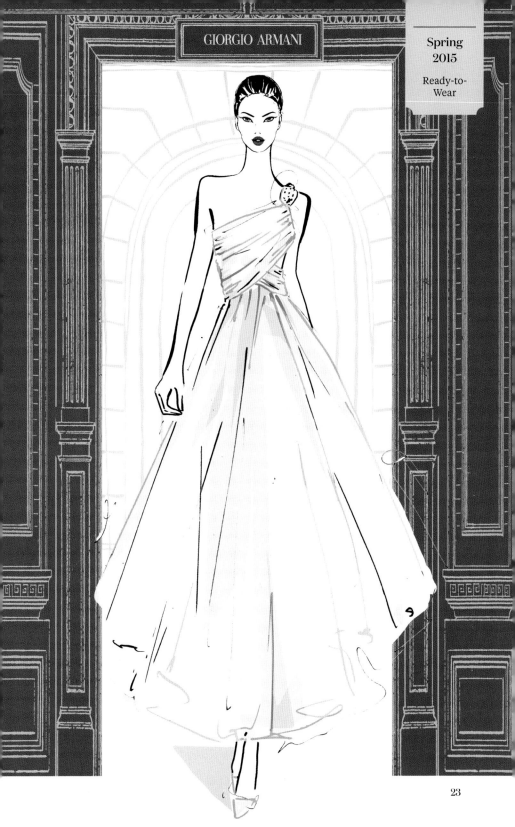

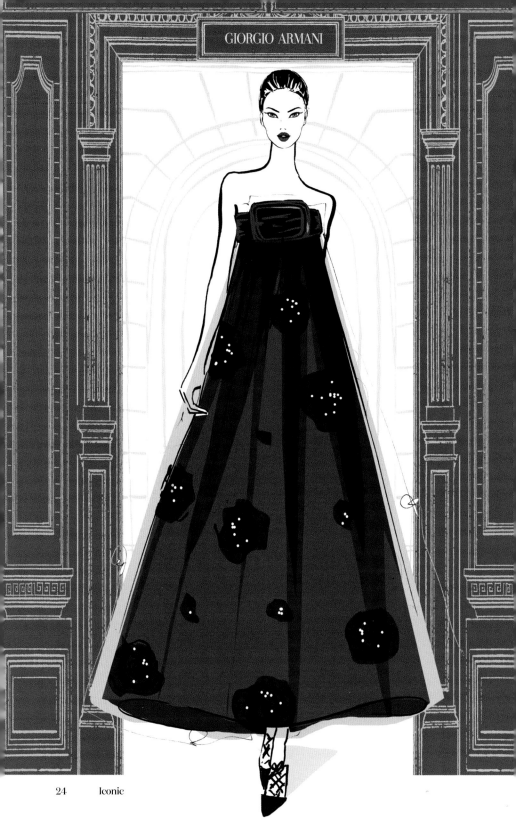

GIORGIO ARMANI

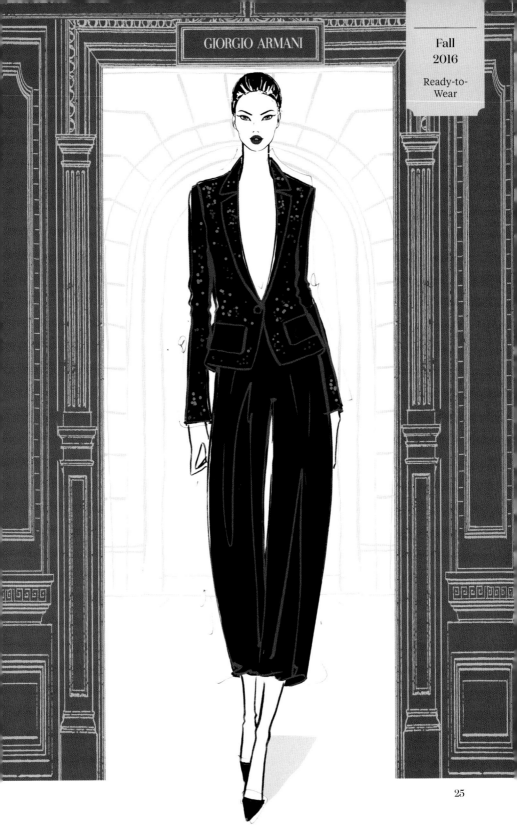

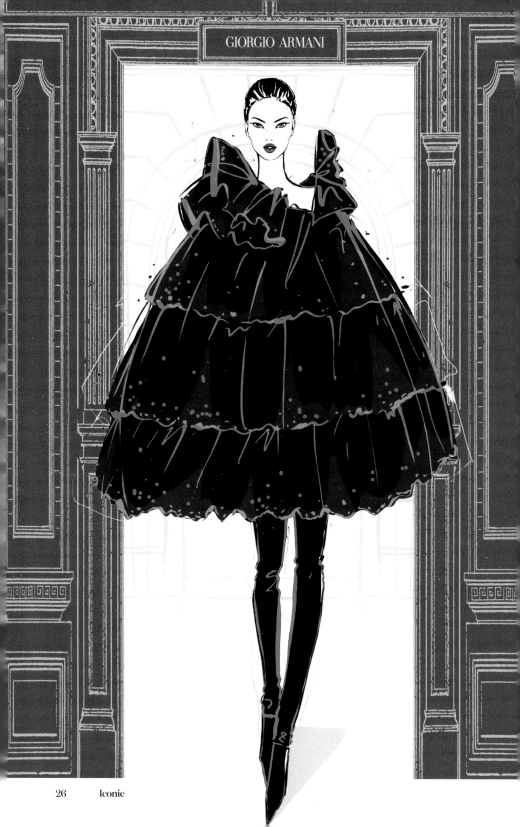

GIORGIO ARMANI

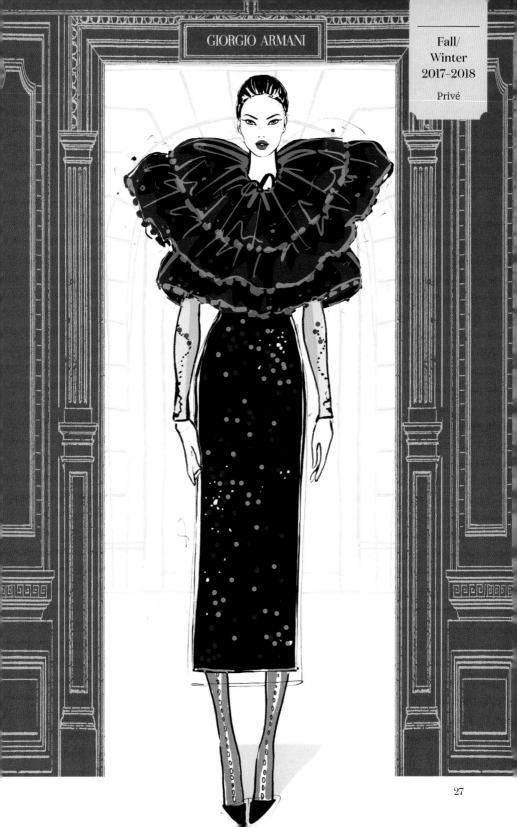

02

Dolce & Gabbana

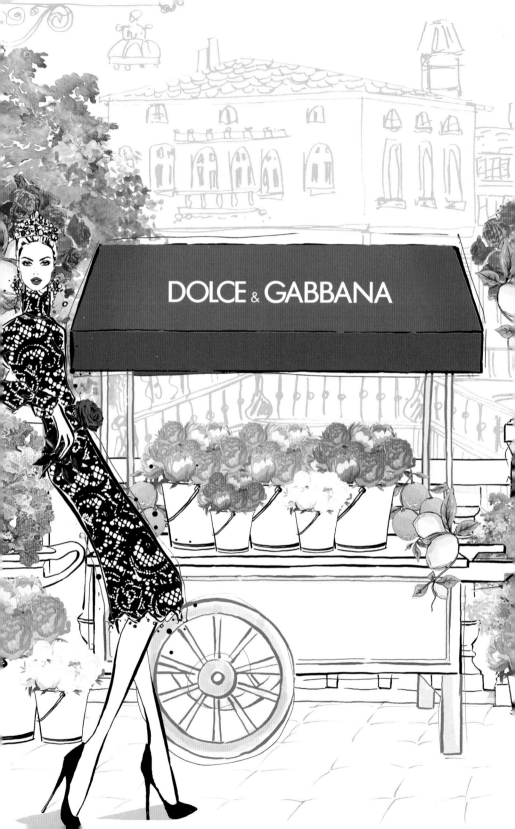

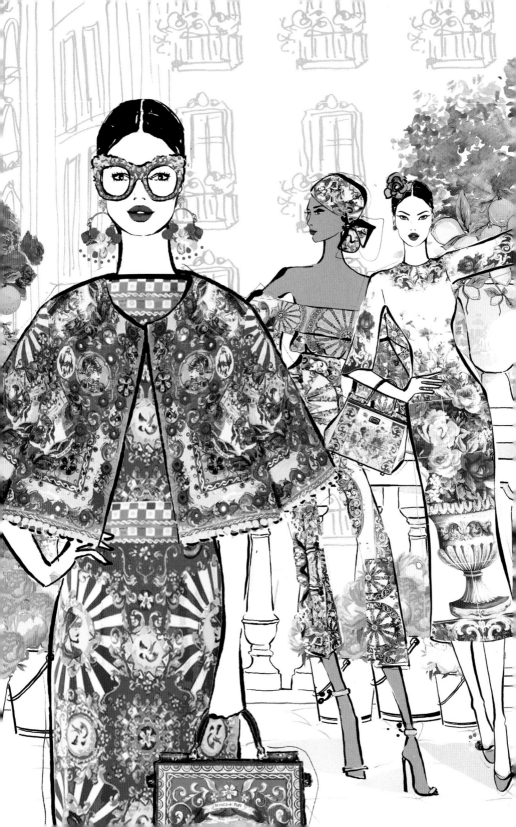

시간이 지날수록 나는 돌체 & 가바나라는 즐거움의 세계에 점점 더 빠져든다. 그들의 옷은 대담하고 정교하다. 때로 과장되기도 하지만 그들의 행보에는 자신감이 넘친다. 이탈리아와 관련한 모든 것에 그들이 보내는 찬사에 나도 모르게 저절로 빠져들게 된다.

도미니코 돌체는 일곱 살에 처음으로 바지를 바느질했다. 그의 가족은 시칠리아의 작은 마을인 폴리치 제네로사에서 성공적으로 아틀리에를 운영하고 있었다. 그러나 패션에 대해 가족 사업을 넘어서는 원대한 꿈이 있었던 돌체는 십대 후반에 고향을 떠나 이탈리아의 매혹적인 패션도시인 밀라노로 향했다. 재능을 인정받은 그는 곧 어느 아틀리에의 보조 디자이너로 들어갔다. 그리고 밀라노의 나이트클럽에서 스테파노 가바나라는 열정적인 청년을 만난다. 그래픽 디자인을 공부했지만 패션계에서 일하기를 갈망하던 가바나는 돌체의 도움으로 1980년에 돌체가 일하던 아틀리에에 취직하게 되었다.

두 사람의 말에 따르면 처음부터 만남에 불꽃이 튀면서 이를 계기로 급속히 패션계의 실세가 된 것은 아니었다. 그저 적절한 시기에 서로가 서로의 인생에 나타났을 뿐이다. 처음에 돌체는 동업관계를 제대로 정립하는 데 관심조차 없었고 책상 위에 책을 쌓아 벽을 만들어놓고 혼자 조용히 일만 했다. 결국 1982년에 가바나가 그 벽을 무너뜨리면서 본격적으로 디자인 컨설팅 사업을 시작하게 되었다.

두 사람은 경쟁이 치열한 패션계에서 성공하기 위해 패션계 유력인사들의 관심을 끌 수 있는 색다른 쇼를 연출했다. 아파트에서 개최된 첫 번째 쇼에서는 침대 시트를 무대 커튼으로 사용했다. 다음 쇼는 패스트 푸드 레스토랑에서 열렸고 초대장은 버거 모양이었다. 얼마 가지 않아 그들의 대담한 행보는 유력 패션 홍보가인 베페 모데니스의 귀에 들어갔고, 그는 이 젊은 디자이너들을 밀라노 패션위크에서 열린 1985년

> 나에게 옷은 한 벌 한 벌이
> 하나의 순간이다.
> 우리가 왜 그것을 만들었는지
> 정확히 기억난다.
> 우리는 결코 똑같은
> 쇼를 되풀이하고 싶지 않다.
> ……그것은 순간이었다.
> 반복하는 것은 불가능하다.
> ─도미니코 돌체, 〈보그〉

뉴 탤런트 런웨이 쇼에 초대했다. 바로 거기서 현재의 그 유명한 문양과 함께 돌체 & 가바나가 탄생했다.

첫번째 돌체 & 가바나 컬렉션의 타이틀은 '진정한 여성'이었다. 이에 영감을 준 것은 활기차고 강하고 독립적인 이탈리아 여성이었다. 크게 부풀린 헤어스타일, 검은 눈, 그리고 과감한 색들을 떠올려보자. 이 주제는 30년 이상 돌체 & 가바나의 런웨이 쇼와 광고 캠페인에 등장해왔는데, 이는 돌체 & 가바나의 존재 이유가 단순하기 때문이다. 그 존재 이유란 바로 진정한 여성들의 의상을 책임지고 이들을 찬미하는 것이다. 인물을 돋보이게 만드는 돌체 & 가바나의 매력적인 실루엣은 몸매에 맞게 조금은(때로는 대놓고) 관능적으로 재단되어 '라 벨라 피구라(la bella figura)', 즉 아름다운 자태를 담아낸다.

가바나가 말했듯이 돌체 & 가바나는 미니멀리즘이 아닌 맥시멀리즘(하지만 이탈리아어 마스말리스모가 훨씬 그럴 듯하게 들린다.)에 빠져 있다. 단순한 재단이 유행하던 1980년대에 고급 패션계의 최연소 디자이너였던 돌체 & 가바나는 실험적인 도전을 했다. 그들은 의외의 옷감들(튤과 앙고라, 레이스와 양모)과 옷감만큼 의외인 액세서리들(중절모와 묵주)을 함께 사용해 많은 찬사를 받았다. 런웨이에서 돌체 & 가바나의 모델들이 동물무늬나 추기경에게서 영감을 받은 망토, 혹은 정교한 란제리 위에 가는 세로줄 무늬의 팬츠슈트(pantsuit, 여성용 슬랙스와 재킷으로 구성된 슈트-옮긴이)를 입은 모습을 심심치 않게 볼 수 있었다. 그들은 지금도 이렇게 기발한 접근방식을 유지하면서 컬렉션마다 경이로움을 선사하고 있다. 내가 가장 좋아하는 컬렉션 가운데 하나인 2013년 가을 컬렉션은 이탈리아의 군주제와 신학 역사를 보석으로 둘러싼 티아라, 십자가 모양의 귀걸이, 금속 뷔스티에로 바꾸어놓았다. 무엇부터 봐야 할지 모를 정도의 컬렉션이었다. 아주 대담하면서도 매

끄럽게 어우러지는 그들의 디자인이 너무나 좋다.

패션계의 길버트 & 조지(Gilbert & George, 영국의 2인조 전위미술가 그룹 – 옮긴이)로 불리는 돌체 & 가바나는 마치 영화를 만들 듯 컬렉션을 만든다. 그들은 이야기를 만들고 그들의 옷은 무대의상이 된다. 이것은 2016년 가을 레디투웨어 컬렉션에서 실제로 중요한 역할을 했는데, 이 컬렉션은 동화를 바탕으로 한 여러 영화에서 영감을 받아 사악한 여왕에게 어울리는 드레스들을 선보였다. 치열하고 격정적인 돌체 & 가바나의 여성들이 영화 속 강인한 여성으로부터 상당한 영향을 받는다는 점에서 그것은 완벽한 선택이었다. 두 사람은 1940년대부터 1960년대까지 이탈리아 신고전주의 영화들, 특히 루치노 비스콘티 감독의 영화 〈레오퍼드The Leopard〉와 영화의 주연인 클라우디아 카디날레, 그리고 소피아 로렌, 스테파니아 산드렐리 등 당시 이탈리아의 영향력 있는 여배우들에게 영감을 얻었다.

돌체 & 가바나의 여성은 자신의 이탈리아 혈통에 강한 애착을 가지고 있다. 가바나는 돌체가 자신의 시칠리아 혈통을 디자인에 활용하도록 독려했다. 바로크 양식의 종교 예술부터 복숭아밭이나 매실밭까지, 시칠리아의 도자기 마을인 칼타지로네 지역의 도자기부터 산악지역의 아름다운 풍경까지, 그들의 컬렉션은 항상 지중해의 활기를 반영한다. 여름 과일과 모자이크 타일이 가득한 프린트를 선보였던 돌체 & 가바나의 2016년 봄 컬렉션은 시칠리아 특유의 활기가 넘쳐났다.

돌체 & 가바나 중에서도 특히 나는 시칠리아 분위기가 풍기는 프린트를 아주 좋아한다. 수년 전에 나는 이 디자인의 제품을 하나 사기도 했다. 화려한 꽃무늬 타일 디자인이 특징인 백이었다. 나는 그 무늬에 완전히 빠졌고 그 가방을 영원히 간직하고픈 생각이 들었다. 그리고 그 백은 나의 가장 귀한 소장품 중 하나가 되었다.

컬렉션을 하나 시작할 때
우리는 영화감독처럼 줄거리와
제목을 정한다. ……모델은
배우이고 드레스는 의상이다.
사람들은 이야기를 원한다.
－스테파노 가바나, 〈하퍼스 바자〉

돌체 & 가바나의 바탕에는 이탈리아에 대한 사랑이 있는데 이탈리아 문화의 중요한 부분을 차지하는 것은 요리다. 돌체도 요리를 즐긴다. 종종 20명 정도는 파스타로 가뿐하게 대접한다. 2017년 밀라노 패션 위크 기간에 돌체와 가바나는 번잡한 거리에서 400명의 손님을 위한 만찬을 주최하면서 음식접대를 새로운 차원으로 끌어올렸다. 마티나와 나는 이 놀라운 광경을 우연히 목격했는데 길 한가운데에서 펼쳐지는 호화로운 축제에 놀라움을 금치 못했다! 돌체와 가바나는 무엇이든 어중간하게 하는 법이 없다. 레시피에 '어중간하게'라고 적혀 있지 않는 한은 말이다. 하지만 그들에게 그런 상황은 거의 발생하지 않는다. 돌체 & 가바나에게는 많으면 많을수록 분명 더 좋다.

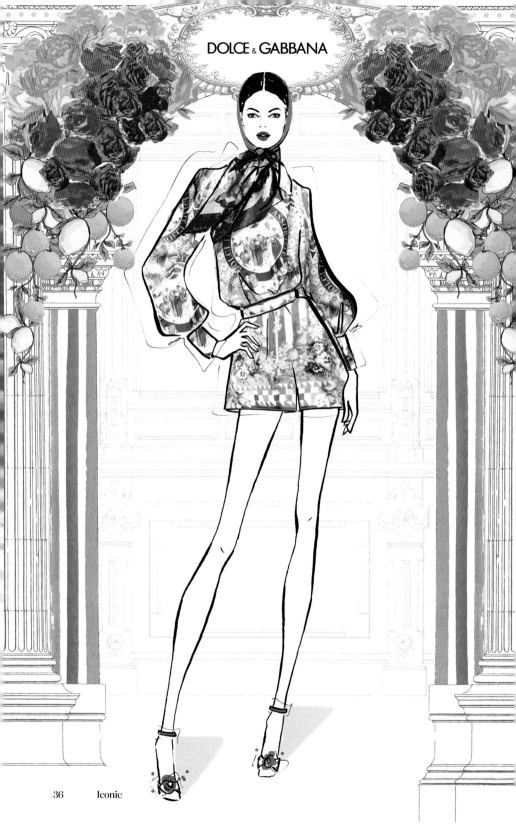

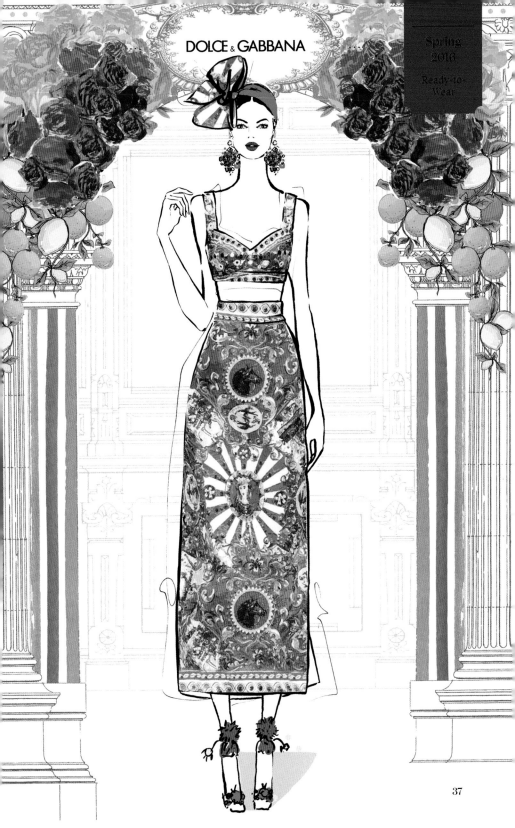

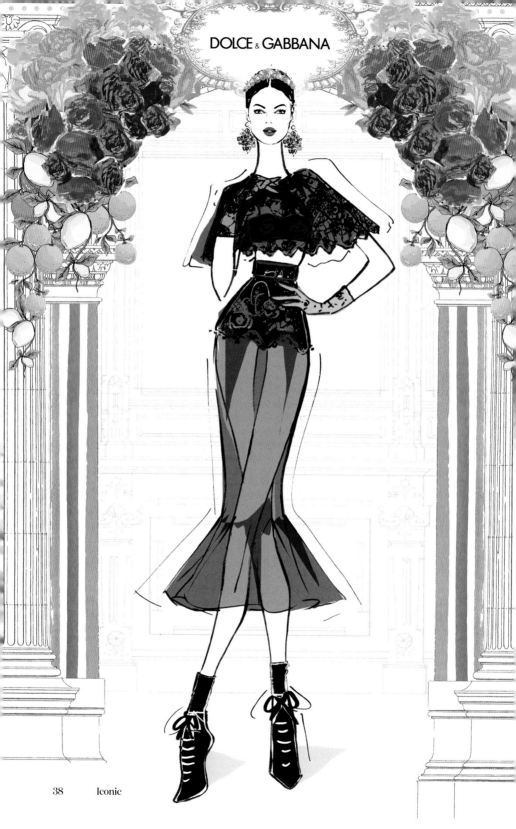

DOLCE & GABBANA

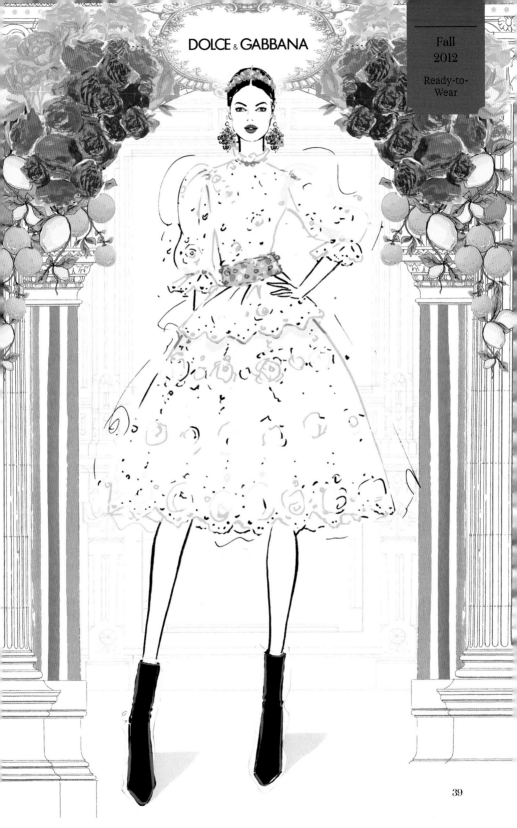

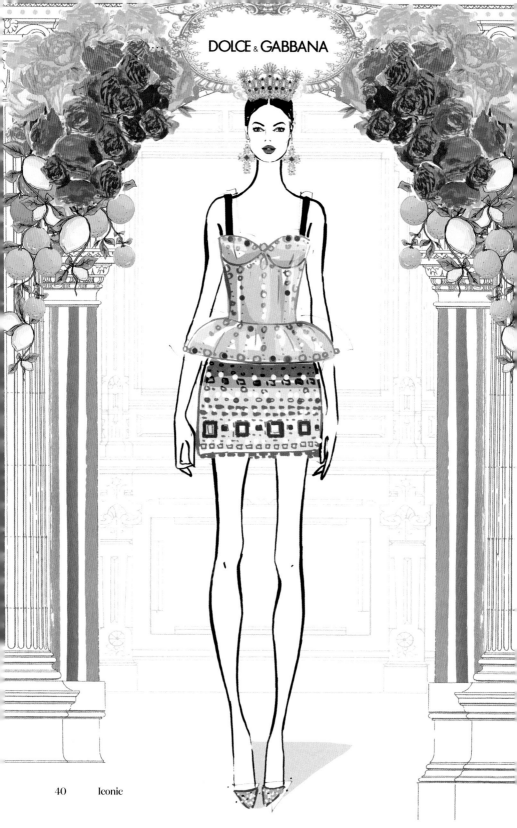

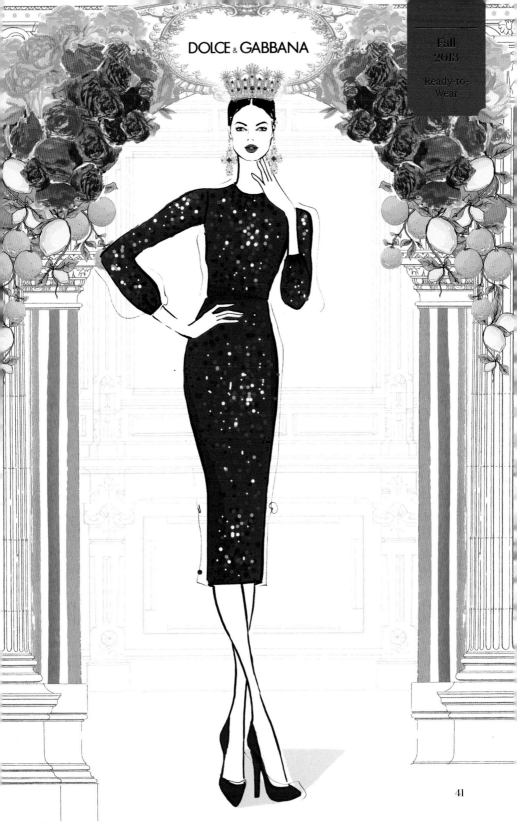

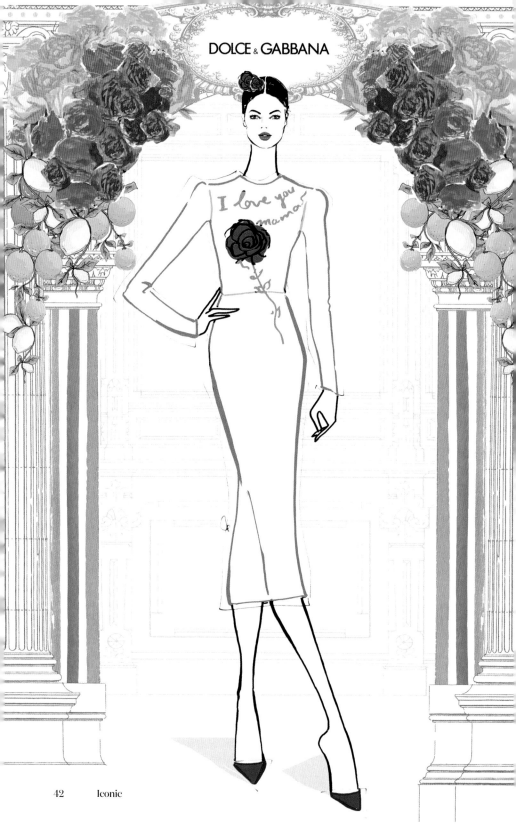

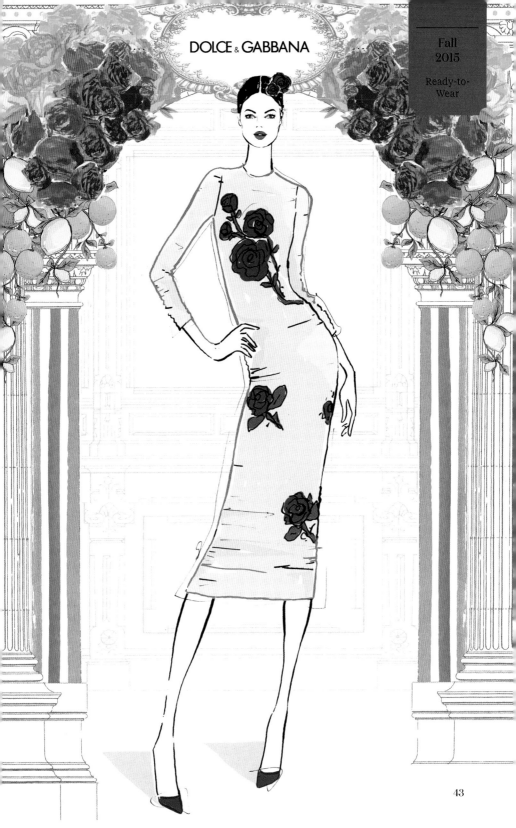

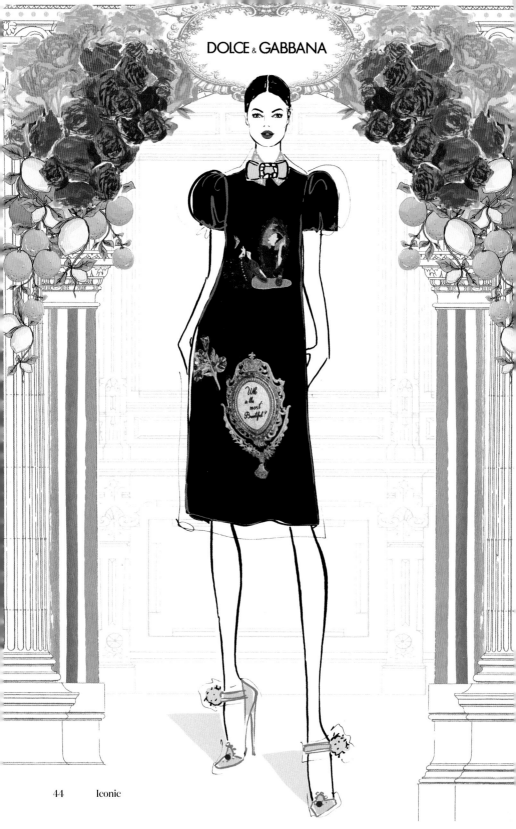

DOLCE & GABBANA

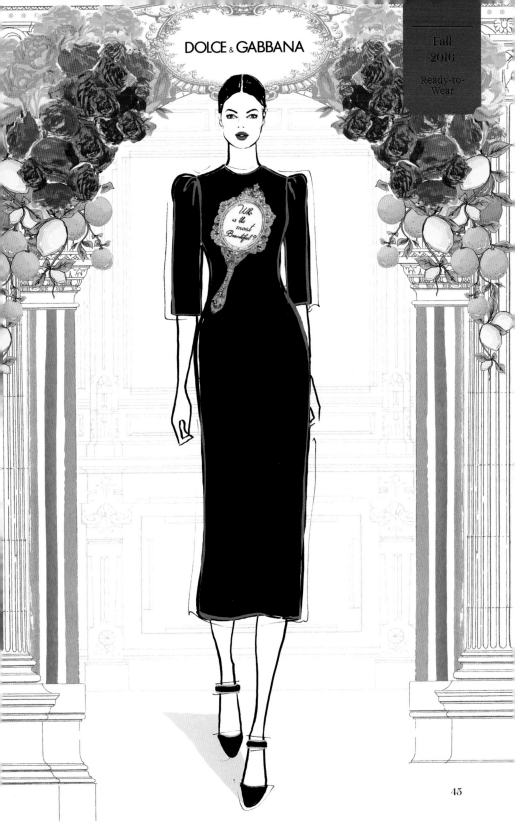

03

Fendi

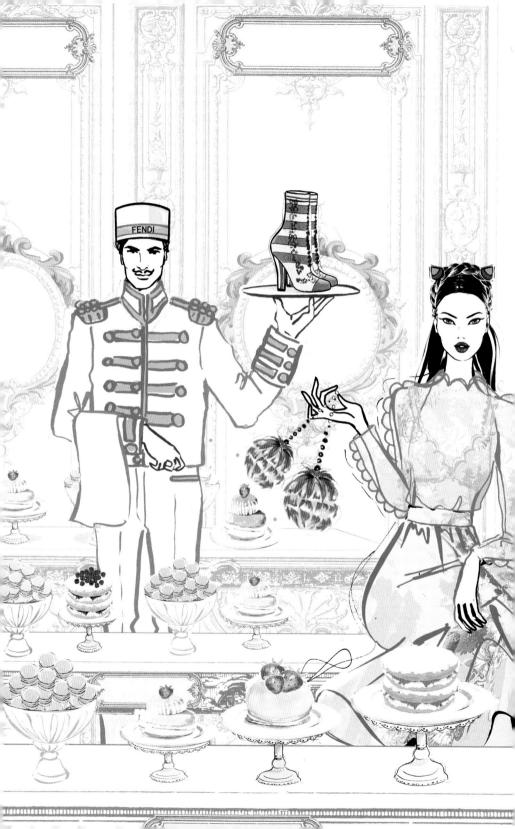

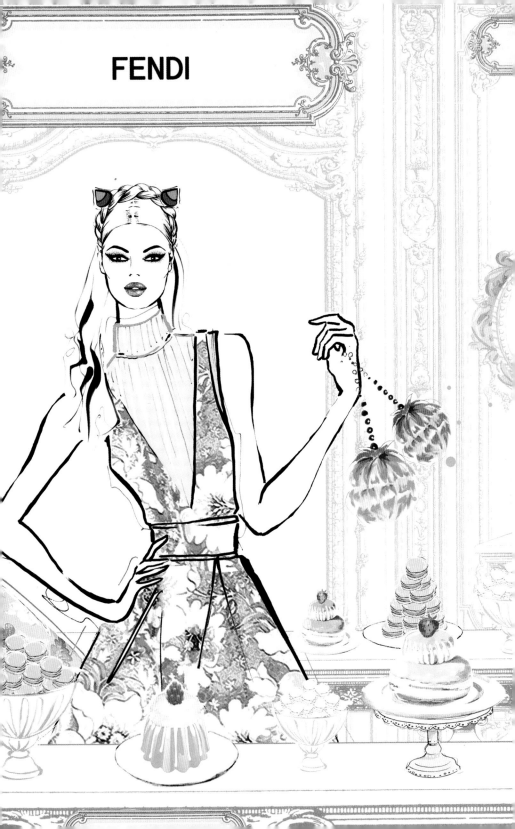

펜디처럼 자신이 사랑하는 일을 오랫동안 잘할 수 있다면 그것은 정말 놀라운 일이다. 펜디 가(家) 여성들은 가죽과 모피 회사였던 브랜드를 90년간 존속해온 국제적인 파워하우스(powerhouse, 유럽 명품 브랜드의 분류 체계 중 고가의 고품질을 자랑하는 브랜드 – 옮긴이)로 격상시켰다.

이탈리아의 많은 패션기업은 가족적 연대에 뿌리를 두고 있는데 펜디의 경우도 그렇다. 펜디의 패션 혈통은 1918년 아델 카사그란데라는 여성 기업가가 로마에 작은 가죽 작업장을 열면서 시작되었다. 여성이 전문적이고 창의적인 야망을 갖지 않아야 가정생활에 도움이 된다고 생각하던 시절에 이것은 굉장한 업적이었다.

아델은 남편인 에도아르도 펜디를 만나기 전까지 가죽 액세서리를 수작업으로, 그것도 거의 대부분 혼자서 제작했다. 1925년에 이 신혼부부는 가죽과 모피 소재의 액세서리 매장을 열었다. 매장이 자리하고 있던 베네치아 광장 중심부는 로마 상류층과 사교계 명사들이 즐겨 찾는 거리로 가장 값비싸고 화려한 상품들이 즐비한 곳이었다. 얼마 후 그들은 보르고뇨나 거리에 펜디의 첫 플래그십 매장을 열었다.

아델과 에도아르도의 사업은 번창했고 파올라, 안나, 프랑카, 카를라, 알다 등 다섯 명의 딸이 태어나 가족도 늘었다. 펜디 가족은 작업장에서 살다시피 했다. 부부가 쉴 새 없이 일하는 동안 딸들은 사무실에서 낮잠을 자곤 했다.

다섯 손가락이라는 애칭으로 불리던 펜디 자매들은 아버지 에도아르도 펜디가 사망한 후 어머니의 사업에 뛰어들었다. 이들은 디자인부터 PR까지 각자 역할을 맡아 서로 머리를 맞대고 현대 고객에 맞춰 펜디의 이미지 전환을 꾀했다. 자매들은 거침이 없었다. 아델은 사업과 장인정신에 대해 자기가 알고 있는 모든 것을 전수해주었다.

우리 가족은 화목했다.
그토록 강하고 창의적인 여성들
사이에서 자라는 것은
정말 굉장한 일이었다.
– 실비아 펜디, 〈글라스〉

1965년에는 만장일치로 사업에 새로운 피를 수혈하기로 결정했다. 그것은 펜디 가 여성들의 그 어떤 결정보다 중요한 한 수가 되었다. 당시한창 각광을 받고 있던 칼 라거펠트라는 창의력이 뛰어난 독일 디자이너에 대한 소문을 듣고 그를 수석 디자이너로 고용한 것이다. 그때까지 모피는 높은 신분을 상징하는 옷으로만 여겨지고 가죽은 고급 액세서리류에만 사용되고 있었다. 라거펠트는 이를 재해석하려고 노력했다. 그는 재킷에서 안감을 제거하고 다양한 재료를 사용하였으며 염색까지 시도했다. 이를 통해 모피와 가죽을 특권층만을 위한 값비싼 상품에서 여성의 일상복으로 탈바꿈시켰다.

펜디에 입사하고 몇 년 되지 않아 라거펠트는 펜디의 첫번째 오트 쿠튀르 라인 개발을 전담하다시피 했다. 1977년에는 여성복과 모피를 담당하는 크리에이티브 디렉터로 승격해 펜디의 첫 레디투웨어 컬렉션을 감독했다.

레디투웨어 계열, 즉 기성복은 펜디의 대담한 액세서리와 외투에 어울리는 옷이 부족하다는 점을 인지하면서 제작되었다. 펜디를 대표하는 첫번째 드레스는 '365'라고 불렸는데, 1년 내내 입을 수 있도록 디자인된 실용적이면서도 아름다운 드레스였다. 오트 쿠튀르에서 레디투웨어로의 전환은 혁신적인 행보였다. 펜디는 과감한 도약을 선택한 최초의 고급 브랜드 가운데 하나로, 루이뷔통과 프라다 등의 진보적인 브랜드들이 뒤따를 수 있도록 길을 터놓았다.

1978년 아델이 사망한 후 펜디 자매들과 라거펠트는 펜디 여장부의 초기 컬렉션인 '셀러리아'의 이미지에 변화를 주는 등 사업을 다각화했다. 셀러리아 컬렉션은 수작업으로만 제작하던 최고급 가죽 백이었다. 펜디 자매는 아델의 전통적인 공예기법에 더해, 재미있는 디자인을 가죽에 프린트하거나 직접 찍어 넣는 새로운 방식을 시도하기 시작했다.

1990년대에는 펜디 가의 사업이 3대로 이어졌다. 안나의 딸인 실비아 벤추리니 펜디는 할머니, 어머니, 이모들, 그리고 라거펠트를 곁에서 지켜보며 성장했다. 그녀는 1994년에 액세서리 파트의 크리에이티브 디렉터가 되었다. 실비아는 라거펠트와 긴밀하게 협조하면서 브랜드의 재탄생에 초점을 맞추는 동시에 이모들처럼 가족의 역사에서 영감을 얻는 데 집중했다. 실비아가 프랑스빵 바게트 모양에서 영감을 받은 할머니의 '바게트 백'을 되살린 일화는 유명하다. 바게트 백은 600가지 이상의 디자인으로 생산되면서 거의 20년 동안 셀러브리티들의 팔에 걸렸고 인기드라마 〈섹스 앤 더 시티Sex and the City〉에 깜짝 등장하기도 했다.

실비아와 라거펠트에서 비롯된 새로운 에너지는 펜디의 전설적인 패션쇼까지 이어졌다. 2007년에 펜디는 만리장성에서 패션쇼를 개최했는데 88명의 모델이 88미터의 캣워크에 등장했다(8은 중국의 수비학에서 행운을 의미한다). 우주에서도 볼 수 있는 최초의 패션쇼였다. 라거펠트와 펜디 가의 협업 관계는 그가 샤넬로 대표되는 굵직굵직한 패션하우스에서 디자인을 하는 동안에도 50년을 훌쩍 넘어 이어지면서 패션 역사상 가장 오래 유지되고 있다. 펜디 본사에는 7000여 점이 넘는 라거펠트의 원본 스케치가 보관되어 있다.

이 브랜드가 여성스러우면서도 과감한 스타일을 전적으로 수용해온 이유를 이해하려면 펜디 가 여성들의 능력을 보면 된다. 운 좋게도 밀라노에서 펜디와 작업할 기회가 왔을 때 난 이 부분을 꼭 확인하고 싶었다. 그때 나는 파스텔 색조의 경이로운 2017년 레디투웨어 컬렉션의 일러스트와 애니메이션을 제작하는 가슴 뛰는 작업을 의뢰받았다. 물론 아름다운 가방들이 피날레를 장식했다.

얼마 후 나는 펜디가 시드니의 오페라하우스에서 개최한 갈라 디너쇼

우리 펜디의 디자인은
언제나 놀라울 만큼 창의적이다.
새로운 기술과 재료로
새로운 시도를 하고
항상 미래를 생각하기 때문이다.
–실비아 펜디, 〈글라스〉

에 초대되었다. 호주를 대표하는 장소에서 아름다운 펜디 드레스를 입고 실비아 벤추리니 펜디를 만나는 것은 정말 굉장한 일이었다. 그날 밤 내가 입었던 난해한 펜디 드레스 덕분에 나는 펜디가 자신들의 옷 하나하나에 쏟는 노력을 제대로 확인할 수 있었다.

펜디는 2015년에 로마의 트레비 분수 복구에 220만 유로를 기부하면서 언론에 대서특필되었다. 그리고 바로 그 트레비 분수에서 라거펠트가 주도한 펜디의 2016년 가을 쿠튀르 컬렉션이 진행됐다. 투명한 플렉시 글라스 캣워크 덕분에 모델들은 마치 물 위를 걷는 것처럼 보였다. 이 쇼는 보르고뇨나 거리에 있는 아델의 첫번째 플래그십 매장과 그리 멀지 않은 곳에서 열렸는데 이는 펜디 설립자와 그녀가 한 땀 한 땀 꿰어온 역사에 바치는 경의의 표현이었다.

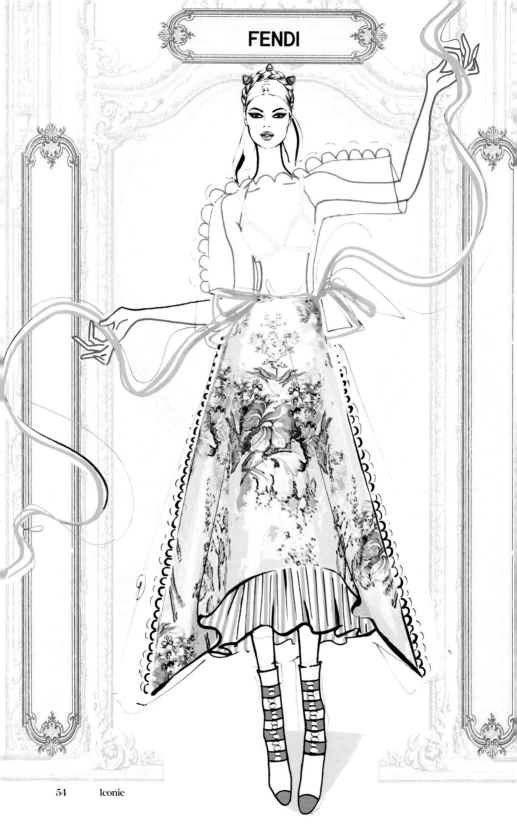

FENDI

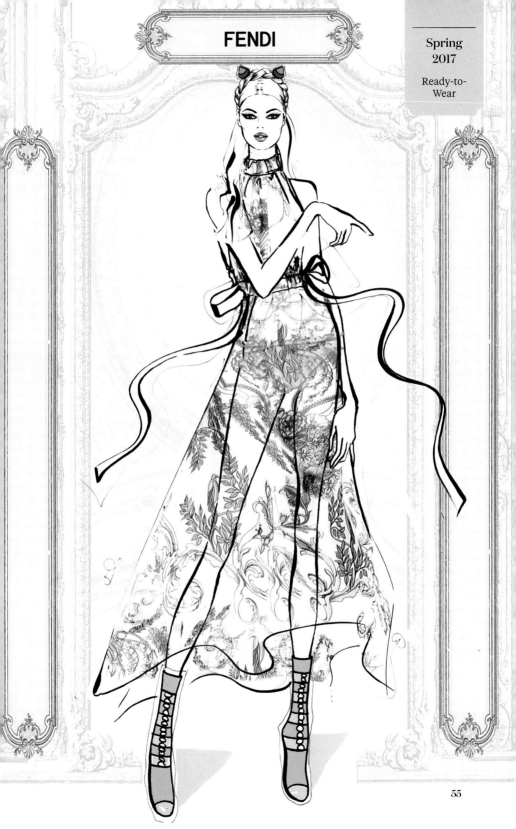

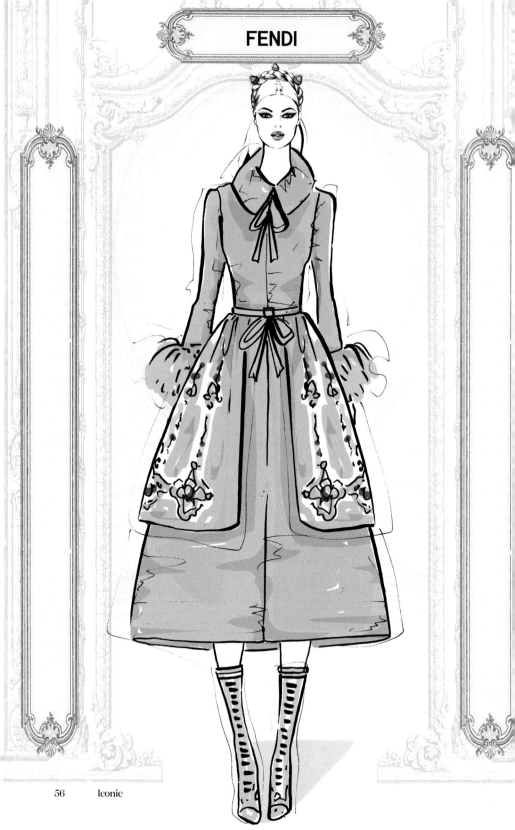

FENDI

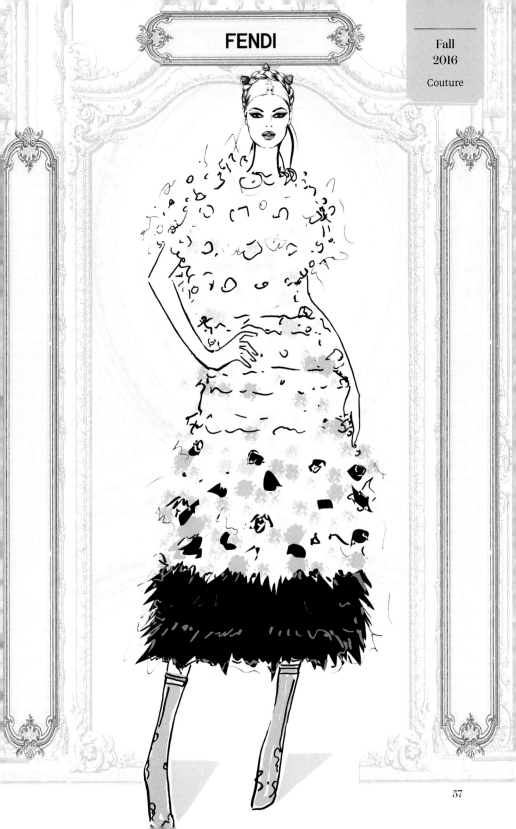

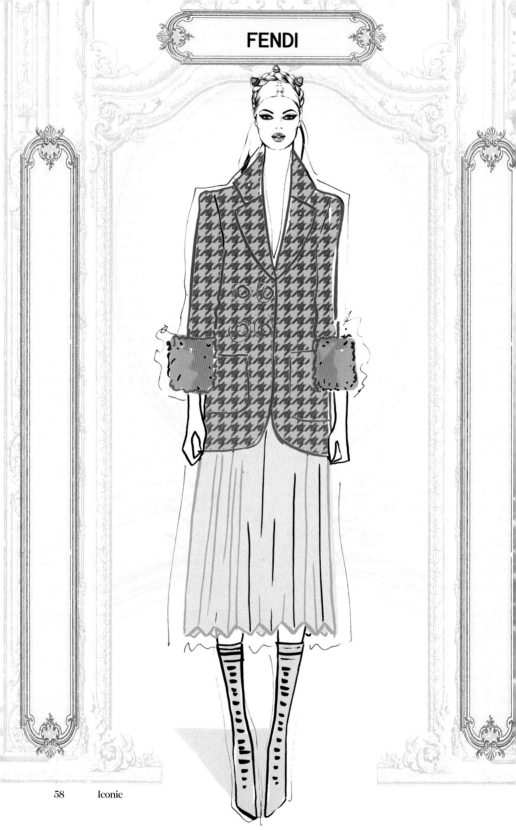

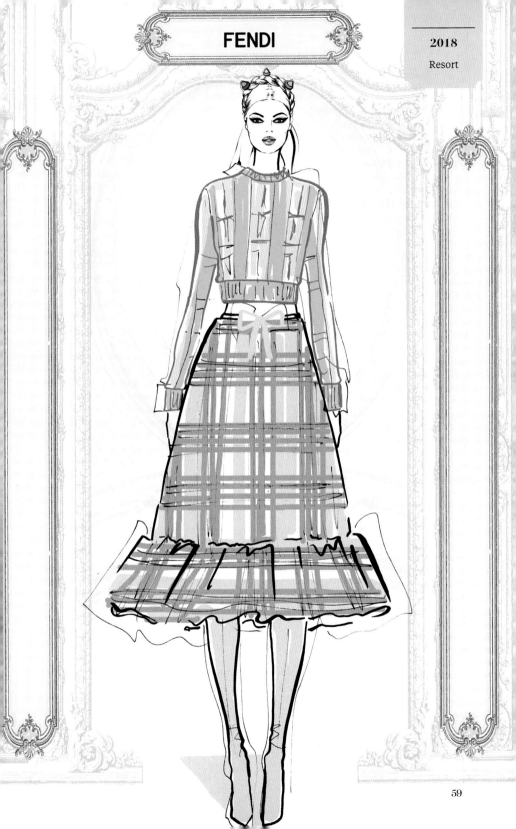

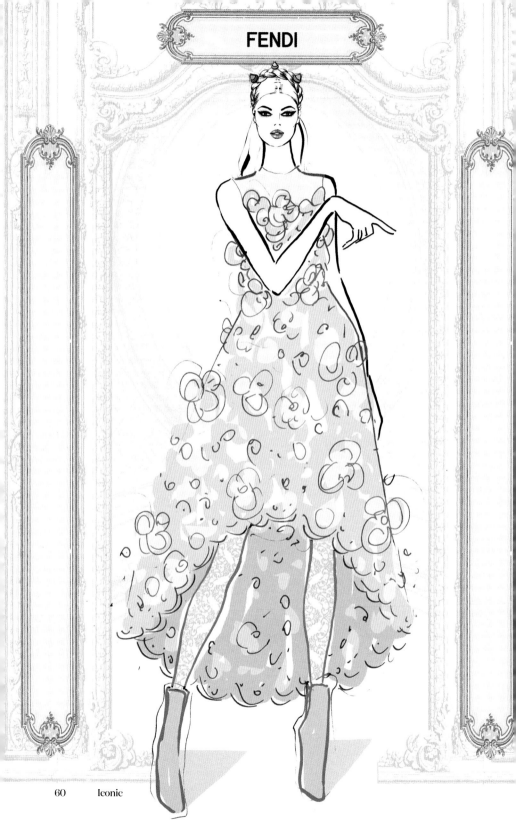

FENDI

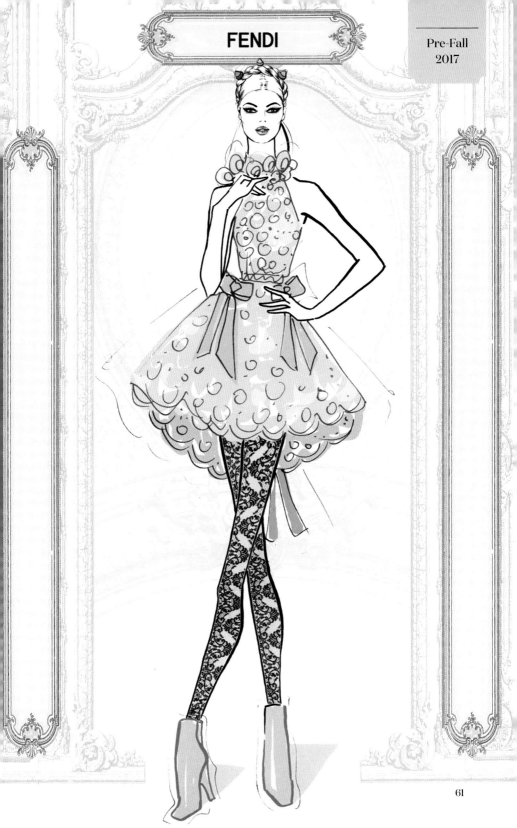

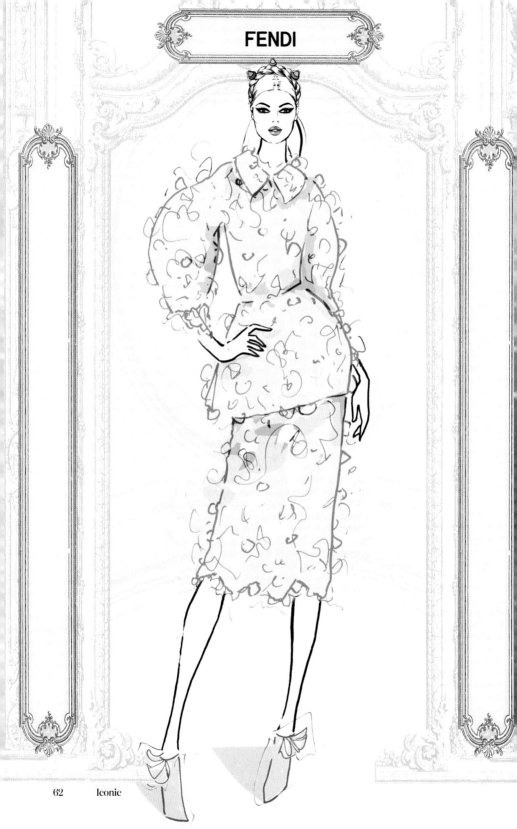

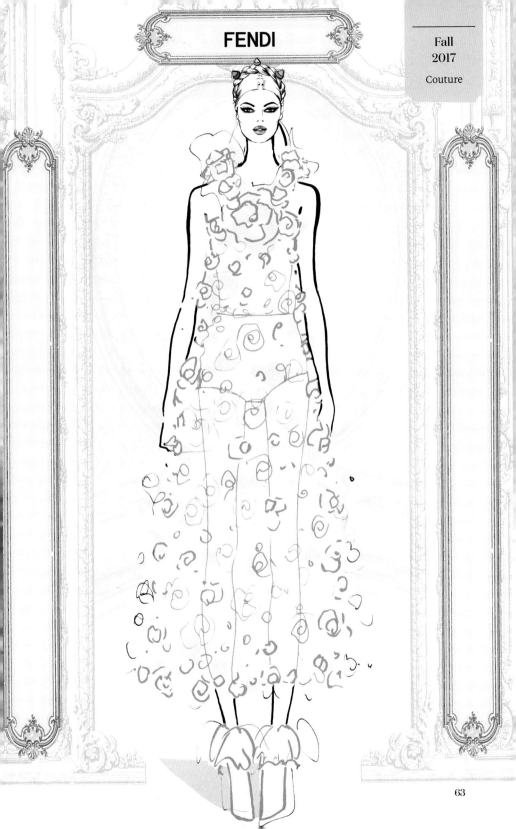

04

Missoni

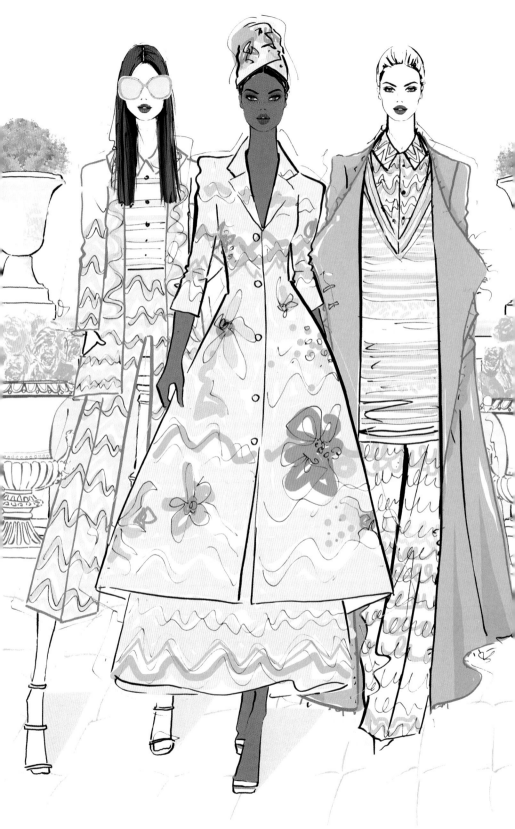

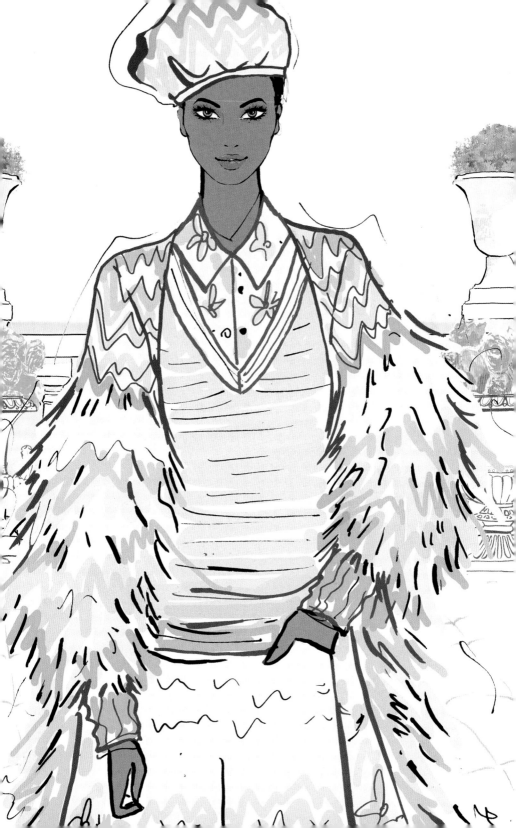

미쏘니 프린트는 독특한 경험을 선사한다. 이리저리 움직이는 듯한 그의 생생한 패턴은 마치 만화경 같은 우주를 관통하며 매혹적인 여행을 하는 느낌을 준다. 미쏘니는 거의 70년 동안 정말 창의성이 뛰어나고 흔히 보기 어려운 디자인으로 그들의 니트에 이런 느낌을 창조해 왔다. 미쏘니 이전에 니트는 보온성이라는 본연의 목적에 충실한 옷이었다. 마치 우산이 비를 막아주는 것처럼 실용적인 용도였다. 그러나 1948년에 그 생각이 영원히 바뀌는 만남이 있었다.

1948년 젊은 이탈리아 선수인 오타비오 미쏘니가 런던 올림픽 400미터 허들 경기에 참가했다. 그는 친구이자 팀 동료였던 조르지오 오버웨거와 함께 고향에서 자그마한 니트 공장을 운영하고 있었다. 이 공장에서는 세 대의 편물 기계로 편안하고 멋진 니트 소재의 운동복을 생산했고 이것이 이탈리아 올림픽 육상대표 팀의 유니폼이 되었다. 올림픽 허들 경기에 참가한 오타비오는 런던에서 영어를 공부하던 로지타 젤미니라는 이탈리아 여성의 열렬한 응원을 받았다. 로지타는 자수와 염색을 전문으로 하면서 니트 숄 생산으로 유명했던 한 회사의 후계자였다. 그녀는 선수들의 니트 유니폼을 보고 호기심이 생겨 경기가 끝난 후 그 매력적인 디자인을 제작한 오타비오를 만났다. 오타비오와 로지타는 서로 마음이 통했고 곧 떼려야 뗄 수 없는 사이가 되었다. 이탈리아로 돌아온 두 사람은 로지타 가족 소유의 기계 중 일부를 빌려 자신들만의 니트를 만들기 시작했다. 그들은 1953년에 결혼하고 로지타의 고향과 가까운 북부 이탈리아 갈라라테에 자신들만의 기발한 니트를 생산할 공장을 세웠다. 로지타는 의상 디자인을 담당하고 오타비오는 색과 기술을 책임졌다.

로지타와 오타비오는 20세기의 니트 디자인을 개척하면서 수십 년 동안 많은 패션하우스에 영향을 미치는 혁신적인 기술을 전통 기술과 융

우리는 환상적인 순간을 살았다. 믹스 & 매치는 우리의 스타일이 되었고 우리는 온갖 무늬와 수단을 시도해 보았다.
ㅡ로지타 미쏘니, 〈더 가디언〉

합시켰다. 천성적으로나 직업적으로 장인이었던 두 사람은 니트 직물을 만들 때 최대 20가지 재료를 한 번에 사용하는데 울, 면, 리넨, 레이온, 실크 등이 40가지 이상의 색으로 조합되며 한데 얽힌다. 기계가 직선으로만 직조되는 것이 마음에 들지 않았던 그들은 미쏘니를 대표하는 지그재그 패턴을 포함해 보다 다양한 모양을 직조할 수 있도록 기계를 고쳤다. 그들의 니트 의상은 여성의 부드럽고 굴곡진 몸매에 잘 맞아 이를 잘 드러내보였다.

미쏘니 부부는 1960년대 초 이탈리아의 유명 백화점 라 리나센테가 미쏘니의 줄무늬 셔츠 드레스 500벌을 주문하면서 성공가도에 들어섰다. 이 셔츠 드레스가 큰 인기를 얻으며 프랑스 스타일리스트인 엠마누엘 칸의 관심을 끌었다. 이를 계기로 콜라보레이션이 이어졌는데, 수영장에서 열린 런웨이 쇼는 문자 그대로 큰 파장을 일으켰다. 다채로운 색의 미쏘니 니트웨어를 입은 모델들이 수영장 위에 띄워놓은 의자와 집 모양 구조물 위에 올랐다. 하지만 물에 떠 있던 구조물들이 뒤집히면서 모델들이 물에 빠지는 바람에 그 쇼는 의도치 않게 수영장 파티로 바뀌고 말았다. 수십 년이 지났지만 이 쇼는 로지타에게 좋은 기억으로 남아 있다. 당시 그 자리에 함께했던 유명 패션 에디터 안나 피아지는 미쏘니를 모두가 탐내는 그해의 디자이너 중 한 명으로 선정했다. 1967년에 오타비오와 로지타가 당시 이탈리아 고급 패션의 정점이던 피렌체 피티 궁전에서 열린 쇼에 초청되었을 때 미쏘니는 또 한 번 런웨이의 볼거리를 제공했다. 로지타는 모델들에게 브래지어를 벗도록 했다. 화려한 루렉스 얀(lurex yarn, 니트의 광택감을 살리기 위해 짜 넣는 금속사─옮긴이)으로 만든 상의와 브래지어가 잘 어울리지 않았기 때문이다. 그런데 조명이 상의를 비추자 속살이 훤히 비쳐 한바탕 화제를 불러일으켰다.

가벼운 논란은 뜻밖의 좋은 결과로 이어졌다. 이 일로 미쏘니 부부가 미국 〈보그〉의 편집장인 다이아나 브릴랜드의 관심을 끌게 된 것이다. 브릴랜드는 미쏘니의 재미있고 교태부리는 듯한 디자인을 사랑하게 되었고 곧 미쏘니를 〈보그〉에 실었다. 그리고 미쏘니를 미국 유명 백화점 니만 마커스의 CEO 스탠리 마커스에게 소개했는데, 이곳이 미쏘니의 첫번째 미국 고객이 되었다. 얼마 지나지 않아 블루밍데일스 백화점에도 미쏘니의 부티크가 문을 열었다. 미쏘니는 1970년대 사이키델릭 조의 우아함을 규정하는 대담한 패턴과 무심한 듯한 스타일로 시대를 대표하는 브랜드가 되었다.

미쏘니의 아이콘인 지그재그 패턴은 물결무늬, 도트 자카드, 불연속적 줄무늬, 격자무늬, 모자이크 등으로 구성된 패턴과 함께 미쏘니의 상징이 되었다. 2011년 가을 레디투웨어 컬렉션은 아름다운 노을 색상의 나팔바지에 지그재그 패턴을 넣었고. 이 무늬는 2015년 리조트 컬렉션의 대담한 팬츠슈트에도 들어갔으며 2015년 봄 레디투웨어 컬렉션에서는 흩뿌려진 꽃무늬들이 절묘하게 반복되었다. 한눈에 알아볼 수 있는 미쏘니의 디자인들은 여성복의 경계를 넘어 홈웨어와 부티크 호텔까지 영역을 넓혀갔다.

내가 미쏘니의 멋진 프린트에 처음 마음을 뺏긴 것은 런던에 살던 20대 중반 무렵이었다. 당시 나는 작은 아파트를 마음껏 꾸밀 만한 여유가 없었음에도 불구하고 돈을 모아 미쏘니의 지그재그 무늬 쿠션 두 개를 샀다. 내가 처음 구입한 가정용품은 토스터나 주전자가 아니었던 것이다. 나는 쿠션 두 개가 아파트 전체를 마법처럼 바꿔주기를 바랐고 내 바람은 그대로 이루어졌다.

1990년대에 로지타와 오타비오의 딸 안젤라가 디자인 부문을 이어받았고 두 사람은 인테리어와 가정용품 프로젝트에 집중했다. 2000년대

우리 할아버지는 자유를
삶의 핵심 원칙으로 삼았으며
그것은 미쏘니에도 대단히
중요하다.
－마르게리타 미쏘니,
〈하퍼스 바자〉

중반에는 안젤라의 형제들이 사업에 합류해 연구개발과 마케팅 부분을 담당했다. 안젤라의 딸 마르게리타 역시 액세서리 디자이너로 합류했다. 추종자를 거느린 패션하우스로서 미쏘니를 한결같이 지탱해준 것은 니트처럼 촘촘한 가족 간의 유대였다.

한 벌의 옷은 한 편의 예술작품이어야 하며 여성이 어떤 옷을 입는 것은 그 옷을 사랑하기 때문이지 단지 실용적이어서만은 아니라는 것이 로지타 미쏘니의 패션 철학이다. 미쏘니의 디자인은 복잡하고 지적인 패턴을 가진 진짜 예술작품이라 해도 과언이 아니다. 마치 그 옷을 입는 여성처럼 말이다.

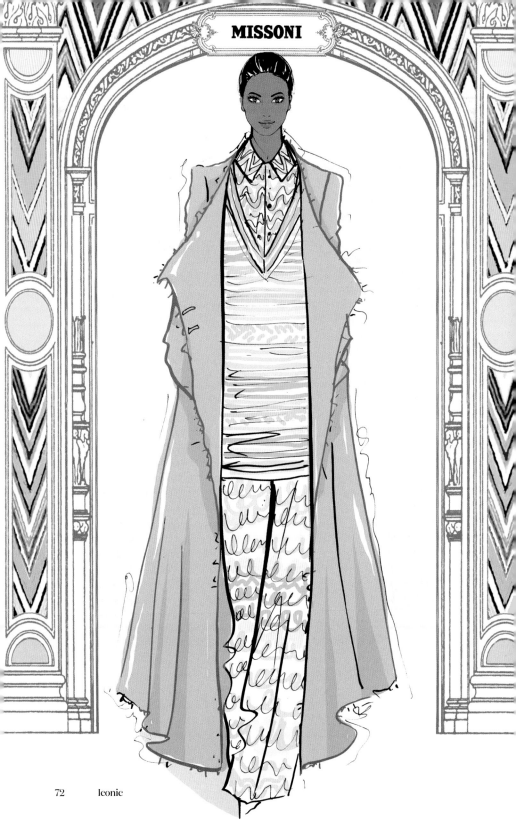

MISSONI

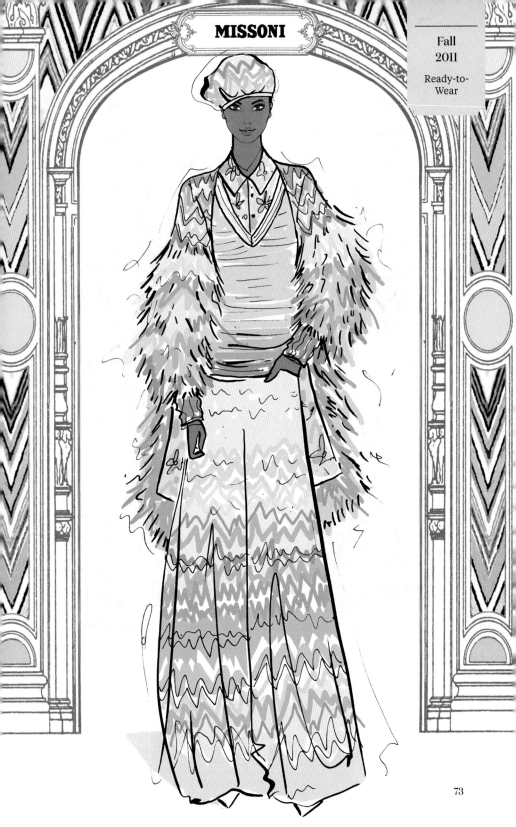

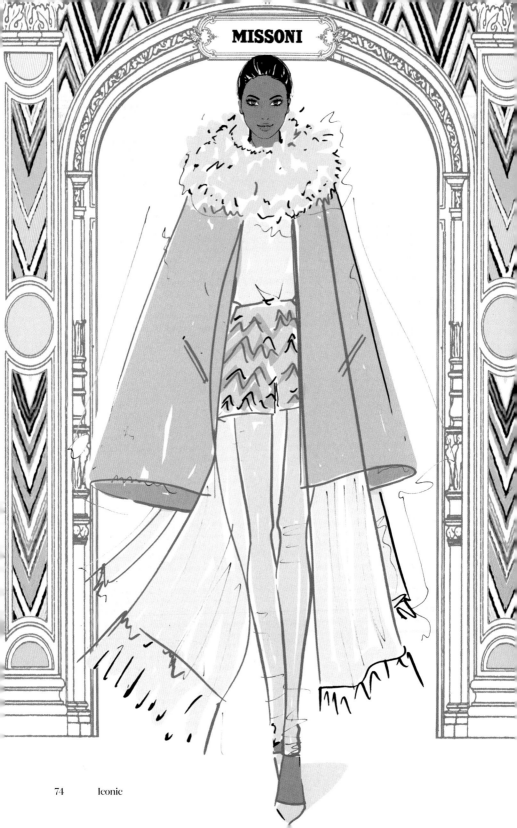

MISSONI

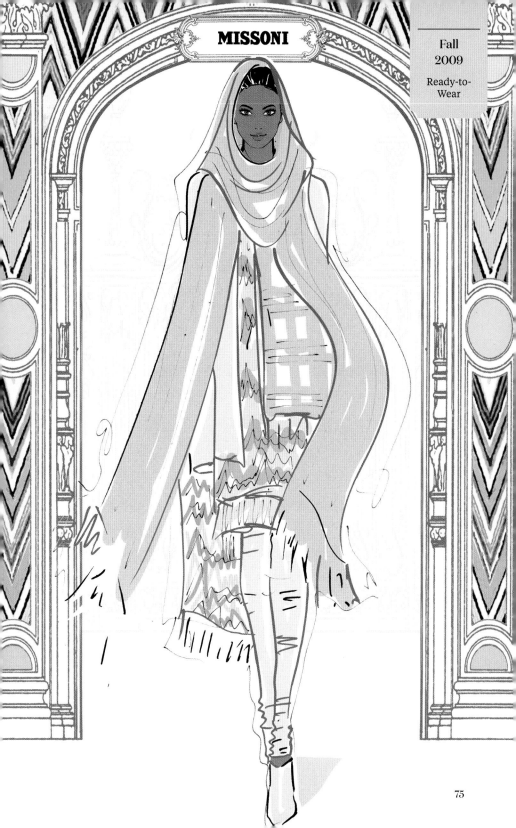

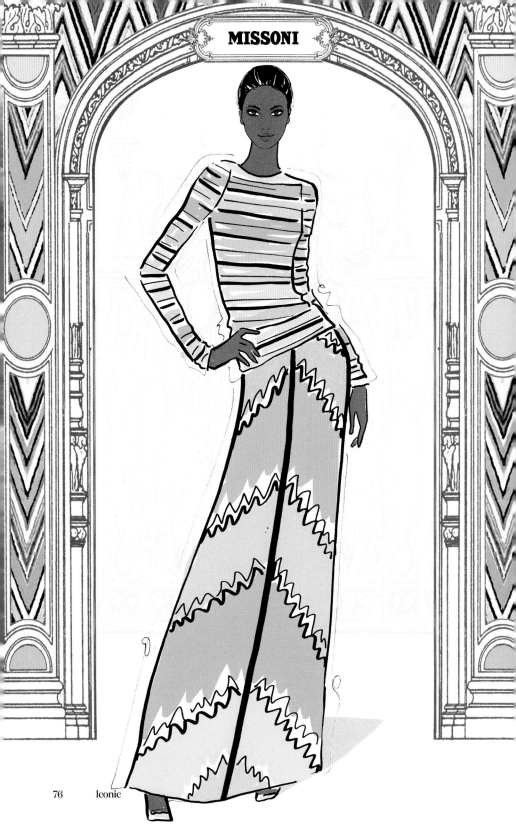

MISSONI

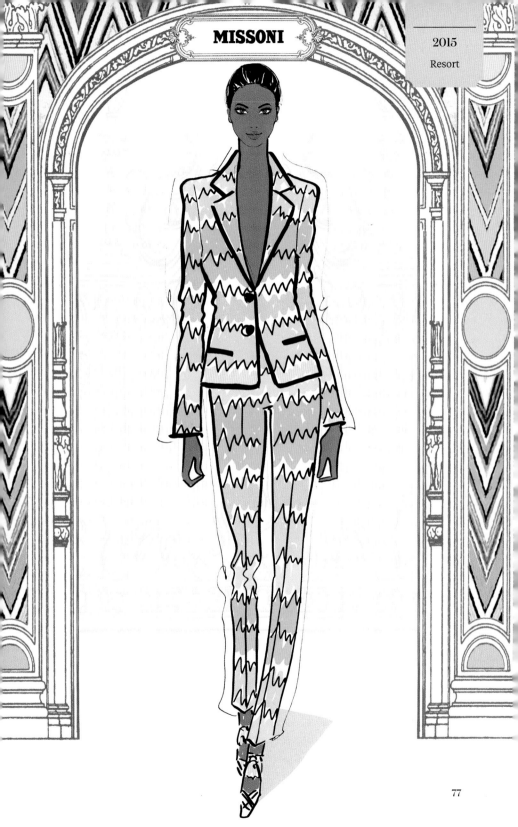

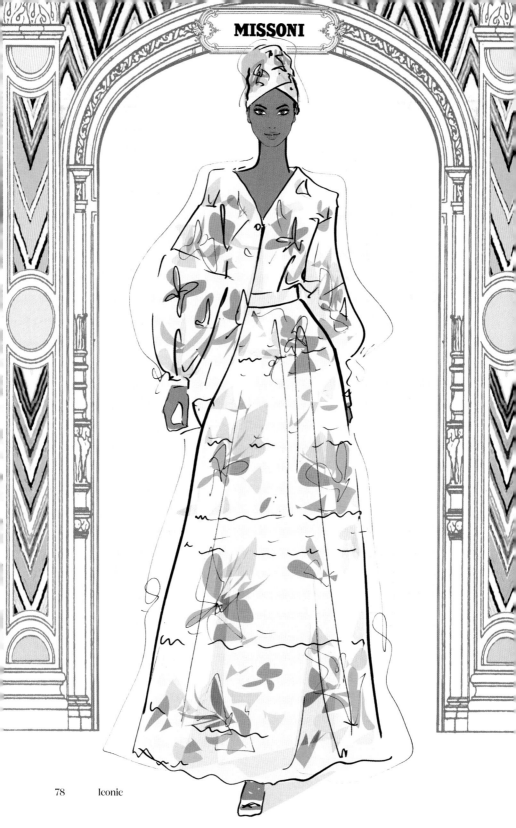

MISSONI

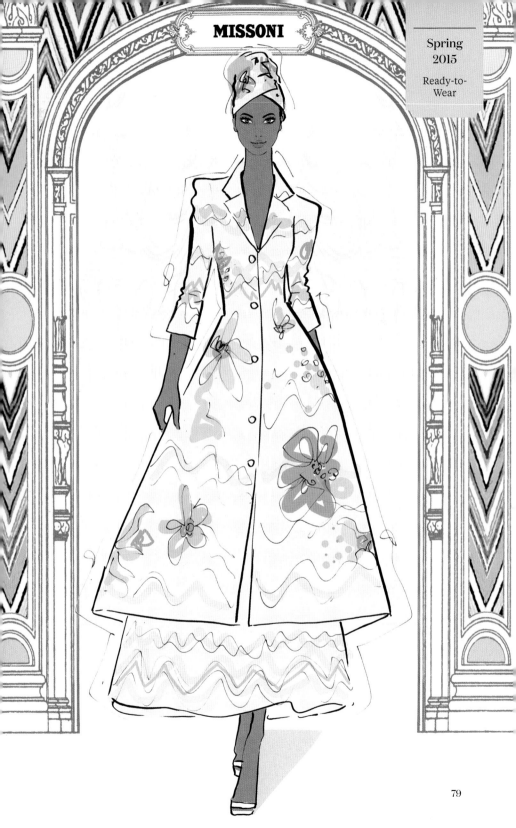

MISSONI

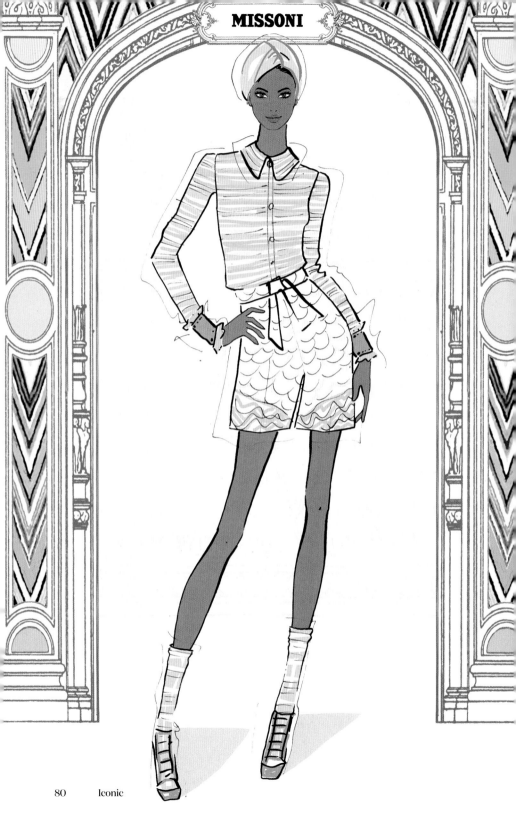

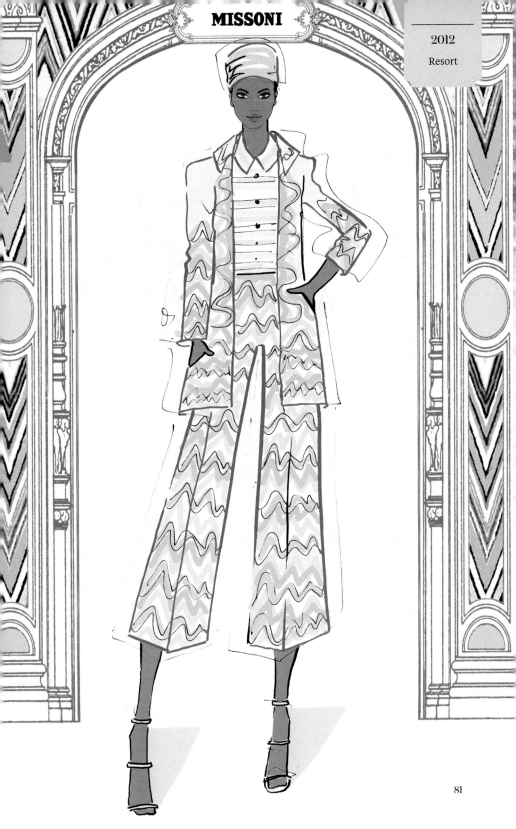

05

Prada

내게 끊임없이 영감을 주는 것은 기업가 정신을 가진 독립적이고 창조적인 여성인데, 이탈리아 패션계에는 이런 이들이 언제나 존재한다. 미우치아 프라다는 가장 이상적인 예다. 지난 40년 동안 프라다를 이끈 그녀는 자신의 디자인 윤리에서 한 번도 벗어나지 않았고 프라다는 시즌마다 유행을 선도했다.

미우치아가 20세기 후반에 프라다의 성공을 책임졌다면, 그 시작은 그녀의 할아버지 마리오 프라다와 함께 1900년대 초반으로 거슬러 올라간다. 1913년 마리오는 동생 마티노와 함께 가죽 공방인 프라텔리 프라다를 열었다. 밀라노의 고급 쇼핑몰인 비토리오 엠마누엘레 2세 갤러리아에 위치해 있었던 이 공방은 상류층 고객을 대상으로 대단히 정교한 가죽백, 트렁크, 여행용품 등을 판매했다. 1919년 프라텔리 프라다는 공식적으로 이탈리아 왕실에 물품을 공급했다.

아이러니하게도 마리오는 확고하게 여성이 사업에 참여해서는 안 된다고 생각했기 때문에 외아들을 후계자로 미리 낙점했다. 그러나 아들은 사업에 전혀 관심을 보이지 않고 딸 루이사가 디자인 파트를 책임지게 되었다. 1970년대에는 루이사의 딸 미우치아도 액세서리 디자이너로 합류했다.

미우치아의 패션계 입문은 좀 이례적이었다. 원래 사회운동에 관심이 많았던 미우치아는 정치학으로 박사학위를 받고 이탈리아 공산당에도 입당했다. 또한 밀라노의 피콜로 테아트로에서 5년간 연극과 마임을 공부하기도 했다. 그러다 결국 1978년에 기업을 물려받았다.

그즈음 미우치아는 창의적 직관을 사업적으로 보완해줄 파트너를 만

당신은 몸에 걸치는 것으로 세상에 자신을 보여준다. 특히 오늘날처럼 사람들이 순식간에 서로 스쳐가는 세상에서는 더욱 그러하다. 패션은 찰나의 언어다.
－미우치아 프라다

난다. 파트리치오 베르텔리라는 이름의 젊은 가죽제품 판매업자였다. 두 사람은 사랑에 빠졌고 그는 곧 남편이자 사업 파트너가 되어 미우치아가 디자인에 집중하는 동안 회사를 키워나갔다.

1979년 말 미우치아는 현대적 분위기의 신작을 세상에 공개할 준비를 마쳤다. 할아버지의 정교한 기술은 온전히 유지하면서도 가죽에서 탈피해 군용 텐트에 사용되는 나일론 소재 방수천으로 배낭을 만든 것이다. 배낭은 초기 가죽 디자인의 금속 세부장식에서 영향을 받은 역삼각형의 프라다 로고로 단순하게 장식되었다. 신작은 즉각적인 성공을 거두었고 미우치아에게 더 자유로운 도전을 시작하도록 자신감을 심어주었다. 뒤이어 프라다의 첫 신발 컬렉션이 나왔고 1988년에는 첫 여성의류 컬렉션이 출시되었다.

1990년대 프라다는 높은 사회적 신분의 상징이자 속물근성이 없는 최고급 명품으로 인식되었다. 팜므파탈과 네오펑크 패션이 유행하던 10년 동안 프라다는 유행과는 정반대로 쑥 내려간 허리선, 해체된 형태, 무릎길이의 스커트와 함께 자신들의 특징인 얇은 벨트를 선보였다. 2012년 봄 레디투웨어 컬렉션에는 이 벨트에 보석을 장식한 버전이 등장했다.

"항상 노스탤지어를 피하고 싶다."는 미우치아의 말에 따라, 프라다의 쇼는 각 시즌의 대본을 미리 결정한다. 동료 디자이너들이 미우치아의 이야기를 이해하고 모방할 때쯤 프라다는 이미 다른 것을 시작한 후다. 어떤 시즌은 2010년 봄처럼 크리스털 샹들리에로 만든 의상이었다가 또 어떤 시즌에는 2017년 봄 레디투웨어 컬렉션의 타조 깃털과

모조 다이아몬드가 박혀 있는 레몬색의 중국풍 파자마를 볼지도 모른다. 말하자면 프라다의 디자인은 유행에 휘둘리지 않는다. 1990년대의 옷을 지금 입는다 해도 아무도 눈치 채지 못할 것이다. 프라다는 사는 것이 아니라 투자하는 것이다. 수십 년 동안 구매자의 옷장에 보관될 것이기 때문이다.

미우치아의 미학은 직선과 단순한 실루엣이 화려한 테두리, 자수, 복잡한 세부장식으로 꾸며져 있어 '맥시멀리스트를 위한 미니멀리즘'으로 묘사되어 왔다. 아마도 미우치아는 젊은 시절의 다양한 인생 경험에서 영감을 받았을 것이다. 몇몇 패션하우스들은 자신들의 유명한 로고를 과시하면서 세력을 키워나가는 반면, 프라다의 옷들은 그에 대해 그다지 크게 떠벌리지 않는다.

나는 2015년 봄/여름 프라다 'Raw' 선글라스 컬렉션의 애니메이션 제작에 참여할 기회가 있었고 허세를 제거한 이런 방식으로 패션에 접근해 보는 행운을 누렸다. 그 작업의 핵심은 우월함을 만드는 본질적 요소들에 찬사를 표하는 것으로, 나는 이것을 프라다의 정신, 곧 고전적인 디자인에 대한 현대적 접근으로 이해한다.

나는 프라다의 경이로운 세련미와 비현실성에 항상 경외감을 느껴왔다. 프라다의 아름다운 매장에 들어가는 것조차 내게는 용기가 필요한 일이었다. 젊은 시절 누군가가 내게 언젠가 프라다와 함께 일하게 될 것이라고 말했다면 나는 아마도 그 말을 비웃었을 것이다. 하지만 프라다와의 공동 작업은 노력하면 안 되는 일이 없다는 것을 증명해주었다.

왜 패션을 사랑하느냐고?
패션은 너무나
개인적인 문제이기 때문이다.
아주 은밀한 이야기처럼 말이다.
–미우치아 프라다, 〈W〉

새로운 프라다 컬렉션이 런웨이에 오를 날을 기다리는 것은 마치 인기 절정인 TV 드라마의 후속편을 기다리는 것과 같다. 기대를 충족시켜 주리라는 믿음 때문에 그 기다림은 아주 짜릿하면서도 조금은 긴장감을 준다. 프라다와 프라다 애호가들에게 다행스러운 것은 새 컬렉션이 결코 실망을 주지 않으리라는 점이다. 나 역시 그런 이유로 프라다가 앞으로 우리에게 보여줄 것들을 언제나 학수고대한다.

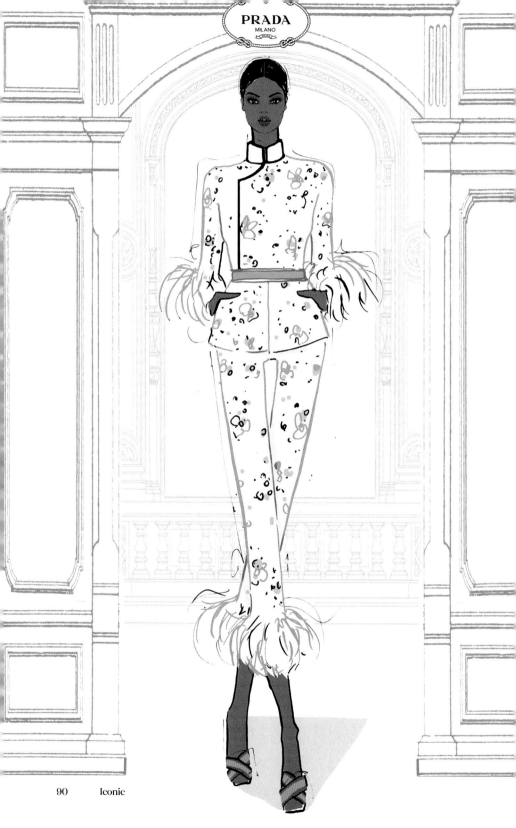

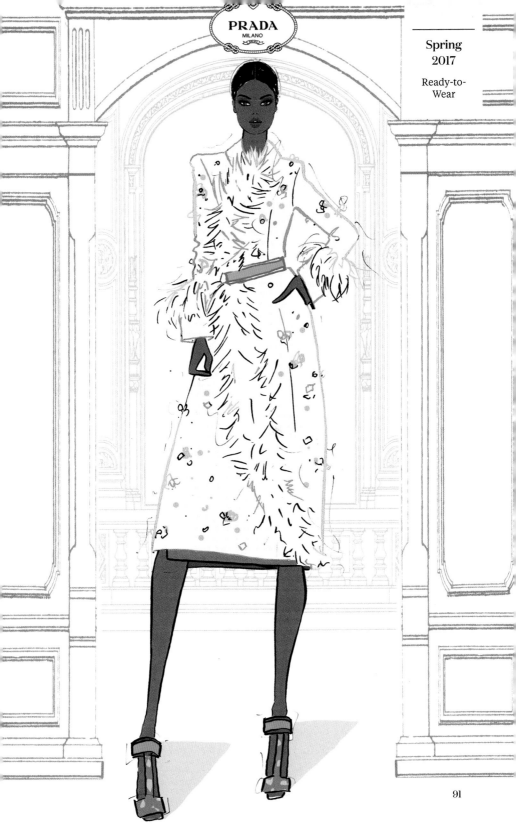

PRADA

MILANO

Spring
2017

Ready-to-
Wear

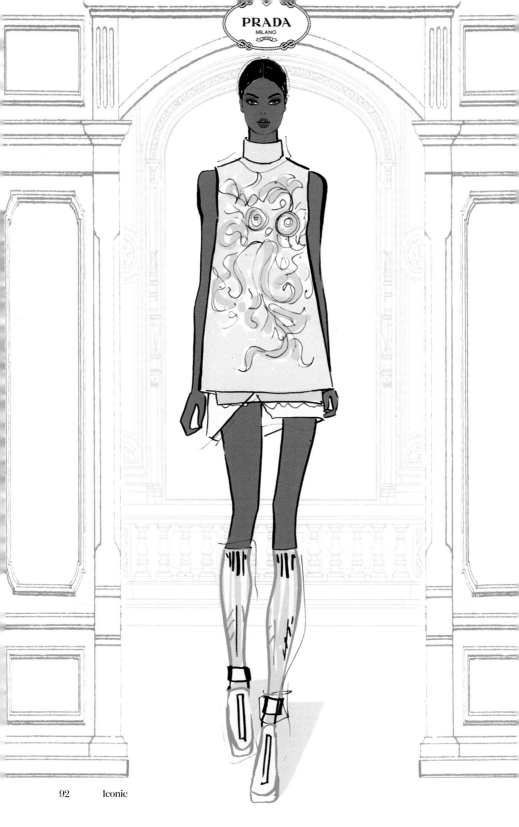

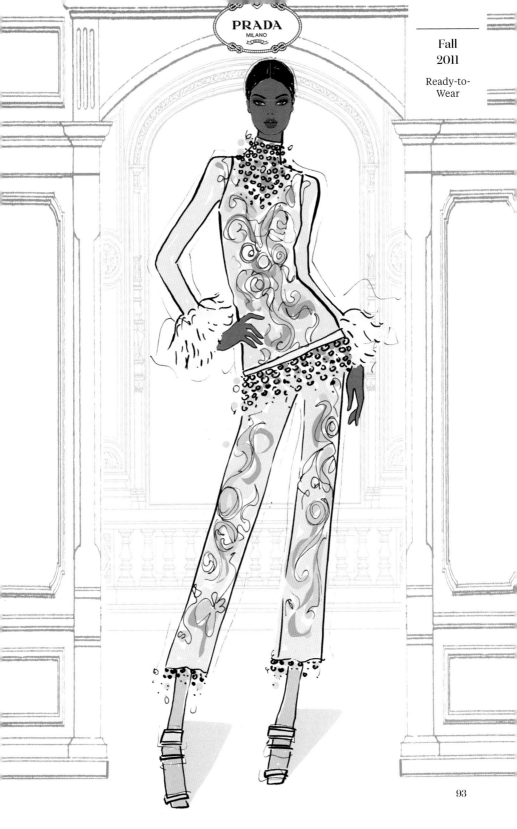

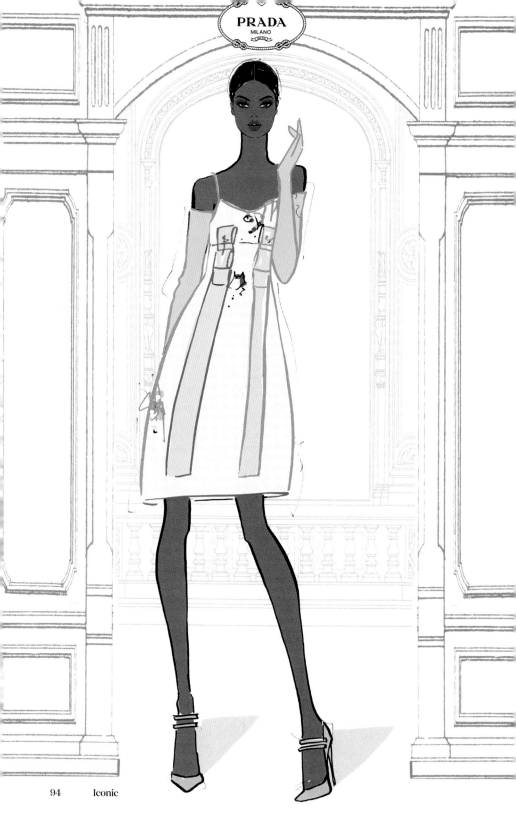

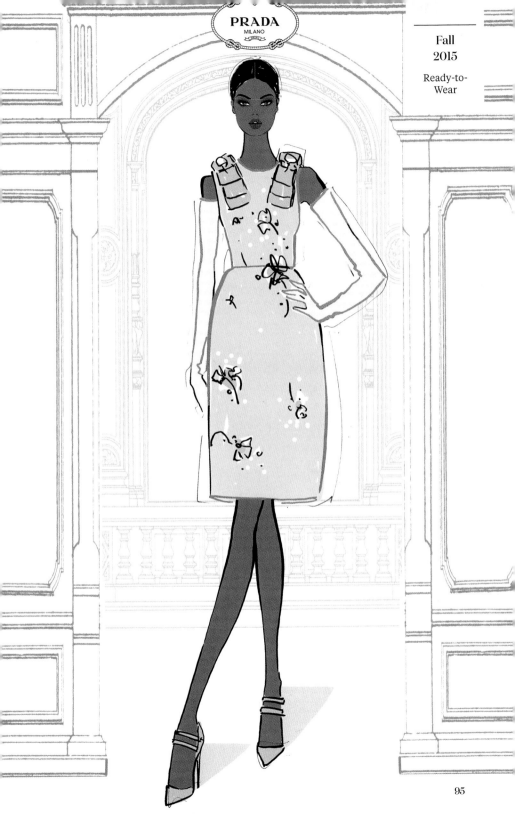

PRADA

MILANO

Fall
2015

Ready-to-
Wear

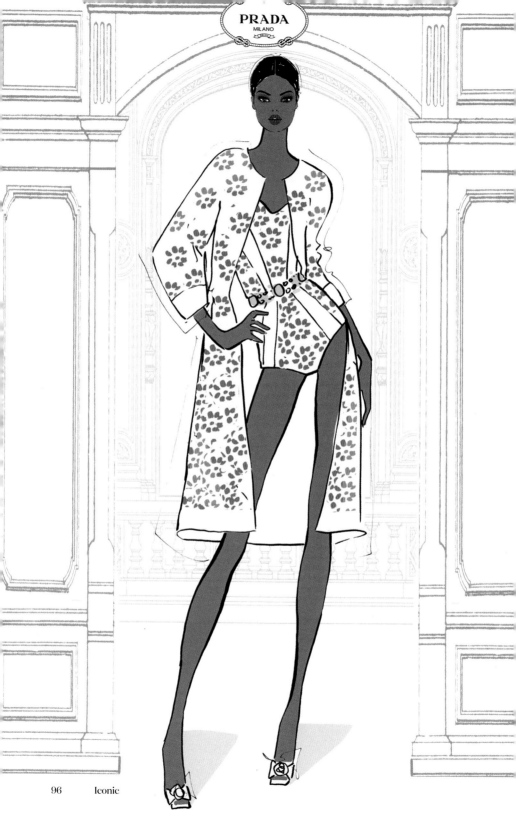

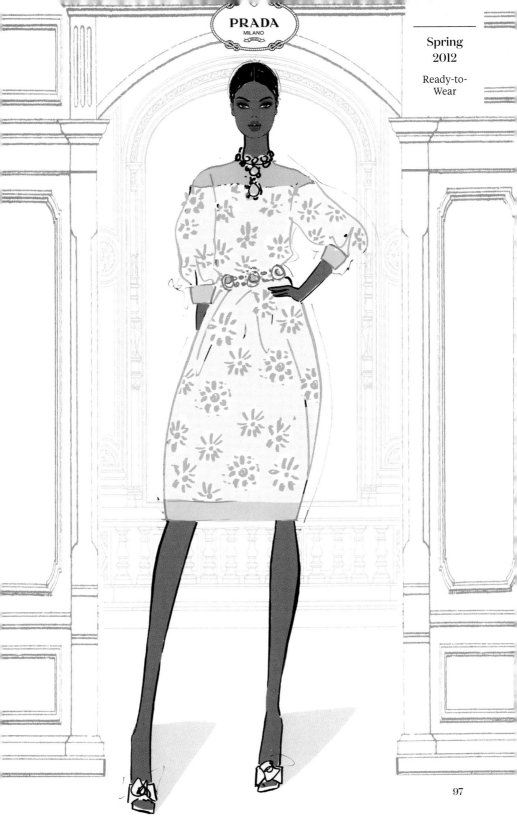

PRADA
MILANO

Spring
2012

Ready-to-
Wear

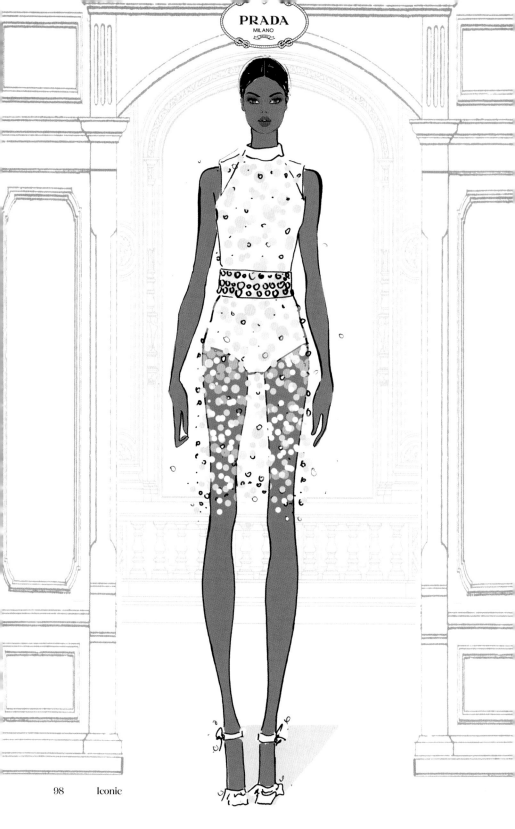

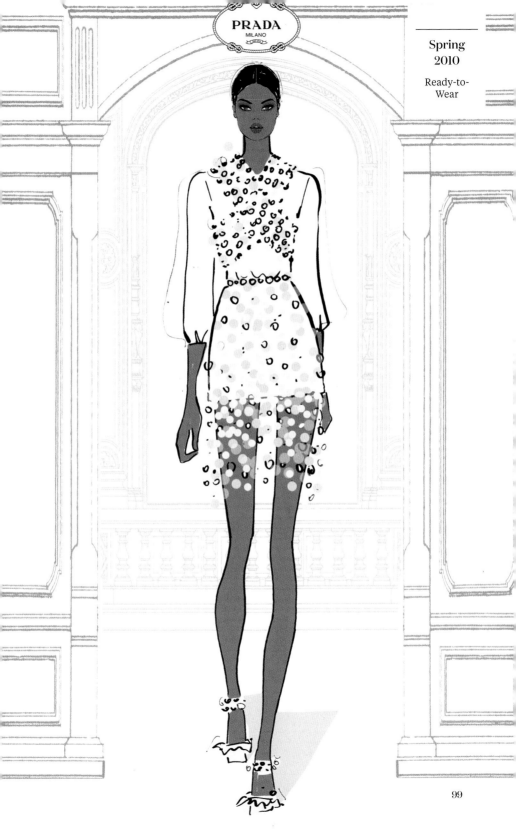

PRADA
MILANO

Spring
2010

Ready-to-
Wear

06

Miu Miu

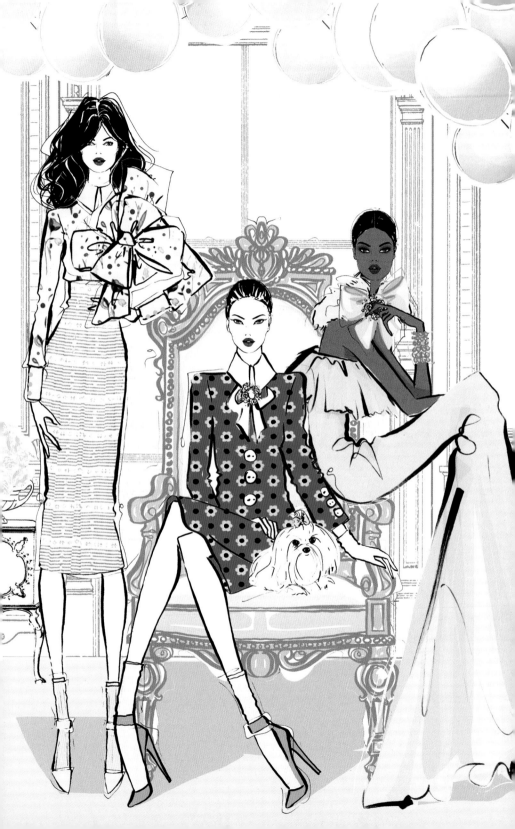

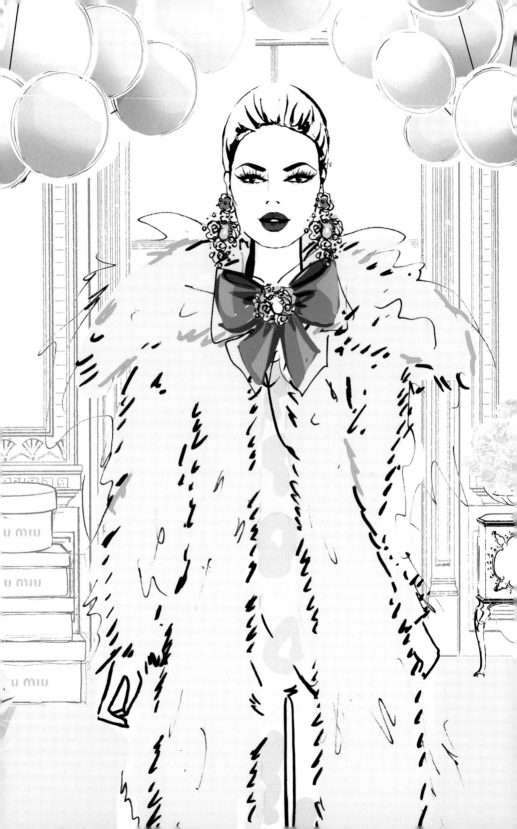

미우미우는 프라다의 멋진 여동생으로 태어났다. 프라다가 실크 베개를 베고 침대 속에 웅크려 잠든 사이 아무렇지도 않게 귀가시간을 어기는 그런 여동생이다. 이탈리아 패션 명가 중 가장 막내로서 이 브랜드는 함부로 모방할 수 없는 무심한 분위기를 풍긴다.

미우미우는 프라다의 크리에이티브 디렉터인 미우치아 프라다(가족은 미우치아를 미우미우라고 부른다)의 천재성이 표출된 것이다. 1993년에 프라다의 디퓨전 라인(diffusion line, 고급 브랜드에서 대중화와 판매 확대를 목적으로 개발하는 보급판 컬렉션 – 옮긴이)으로 태어났지만, 다른 디퓨전 라인과 달리 미우미우는 패션계에서 프라다와 동등한 입지를 차지하고 있으며 모두가 탐내는 명품 브랜드다. 미우치아는 두 패션하우스를 분리하려고 부단히 노력했지만 결국 두 브랜드는 미우치아를 중심으로 움직였다.

나는 미우미우가 프라다와 태생적으로 유사하면서도, 반항적인 동생들이 그러하듯 결코 성공한 언니의 옷자락에 매달리지 않고 자신만의 독특한 스타일을 만들어가는 모습이 너무나 마음에 든다. 미우치아에게 미우미우는 가족 간의 유대와 프라다 왕조만의 디자인이라는 구속에서 벗어나 자신의 창의력을 시험할 수 있는 기회였다. 프라다가 묶여 있는 그 지점에서 미우미우는 저항을 불사한다. 미우치아가 차분한 배색이라면 미우미우는 총천연색이며, 프라다가 고전적이라면 미

미우미우 작업을 할 때 고민에 대한 해결책은 즉각적으로, 본능적으로, 자연스럽게 떠올라야 한다. 세 번을 생각해야 한다면, 차라리 그만두는 게 낫다. – 미우치아 프라다, 〈시스템〉

우미우는 실험적이다.

밀라노의 스피가 거리에 미우미우의 첫번째 부티크가 문을 열었을 당시 미우치아는 파스텔 색조의 네글리제 드레스를 디자인했는데, 이것은 현재 미우미우의 발랄한 프레피 룩 라인으로 발전했다. 질감이 느껴지는 미우미우의 의상은 세련된 언니의 절제되고 보수적인 실루엣과는 극명한 대조를 이룬다. 미우미우의 디자인은 용기 없는 사람들에게는 어울리지 않는다. 복잡한 세부문양 하나하나마다 독특한 개성을 지니고 있기 때문이다.

미우미우는 젊은 고객층을 겨냥했다. 팝문화의 시대정신을 대표하는 흥미로운 여성을 선택해 브랜드의 얼굴로 내세우는 전략을 시도했고 오랜 시간을 거쳐 열정적인 숭배자들을 확보했다. 1995년 뉴욕 패션위크에서 선보인 최초의 미우미우 컬렉션은 케이트 모스를 런웨이 스타로 내세웠다. 드류 베리모어, 커스틴 던스트, 클로에 세비니 등 미우미우와 손잡았던 스타들이 즐비하다.

클로에 세비니와 함께한 1996년 광고 캠페인은 가장 대표적인 광고 중 하나로, 미우미우의 부드럽고 여성적인 스타일이 이탈리아의 하이패션에서는 시도된 적이 없었던 과감한 방향으로 변화했다는 것을 갈색 격자무늬를 통해 보여주었다. 이 작은 시도에 이어 미우미우의 반항적인 컬렉션은 끊임없이 기존의 유행에 맞섰고, 오로지 미우치아 디자인

의 핵심적 본성인 '재미'로만 정의할 수 있는 의상들을 생산하고 있다. 재미란 이 젊은 패션하우스의 정수를 한마디로 아우르는 단어다. 발레 플랫과 로퍼는 보석으로 장식되어 있고 탈부착이 가능한 푸시보우(pussy bow, 블라우스나 드레스 목둘레를 장식하는 긴 리본 장식—옮긴이) 칼라는 무늬가 있는 실크 셔츠 위로 드리워져 있으며 이미 주름 잡은 원단에 다시 주름장식을 더한다. 동물 프린트와 다이아몬드는 너무나 매끄럽게 연결되어 있어 별개의 것으로 보이지 않는다. 미우미우를 입는 여성은 무례하지만 다재다능하고 지적이며, 런웨이의 오트 쿠튀르보다 평상시에도 입을 수 있는 편한 스타일을 선호한다.

여러 가지를 절충하는 미우미우의 스타일은 복고풍과 현대적 트렌드를 아우르는 미우치아의 개인 스타일에서 비롯된다. 나는 2017년 봄 레디투웨어 컬렉션에서 꽃무늬 수영모를 포함한 1950년대의 수영복을 반영한 것이나, 2017년 가을 레디투웨어 컬렉션에서 1970년대의 파스텔 색조 모피와 기하학적 점프슈트를 반영한 것처럼 과거와 현재가 함께 옷에 표현되는 점이 정말 마음에 든다. 미우미우 컬렉션은 흥미로운 색상과 프린트와 형태가 혼재되어 있지만 언제나 서로 잘 어울린다. 미우미우는 내가 독창성과 개성이 풍부한 무엇인가를 찾을 때 늘 참고하는 브랜드다. 몇 년 전 옷장을 훑어보던 나는 문득 내 가방들이 너무 '실용적'이라는 것을 깨달았다. 즉각 조치를 취해야겠다는 생각이 들었

패션에 대한 나의 진솔한 입장은 아름다움과 섹시함의 진부한 표현에 맞서는 것이다.
– 미우치아 프라다, 〈W〉

다! 검색 끝에 드디어 나의 첫번째 미우미우를 만났다. 파스텔 핑크에 자수와 보석으로 가득한 실크 백이었다. 나는 특별한 무엇인가가 필요한 옷을 입을 때면 언제나 이 가방을 선택한다.

미우치아는 미우미우를 디자인할 때 한층 더 엉뚱한 아이디어를 탐구하고 즉흥적으로 행동할 자유를 느낀다고 말한 적이 있다. 이 브랜드가 이탈리아의 패션 거장들 중에서는 아직 갓난아기일지 모르지만, 언젠가는 자신의 언니와 마찬가지로 풍부한 역사적 유산을 갖게 될 것이며 귀가시간을 어긴 무용담을 몇 가지 더 들려주게 될 것이라고 확신한다.

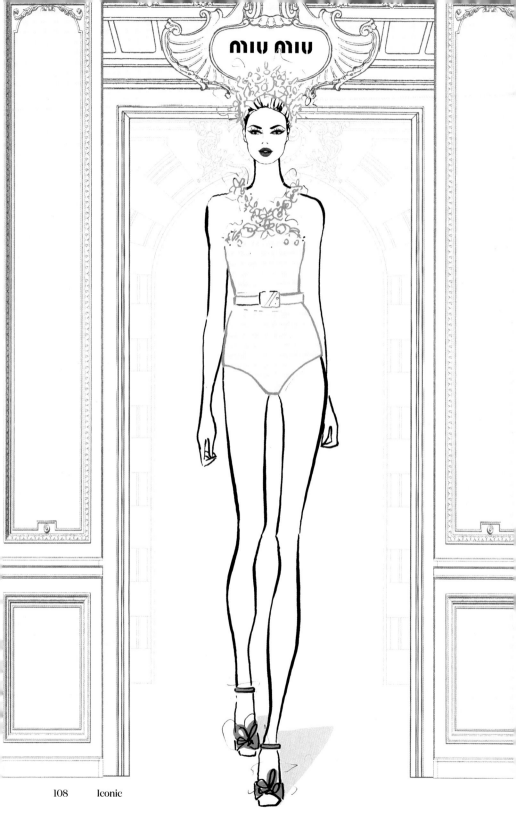

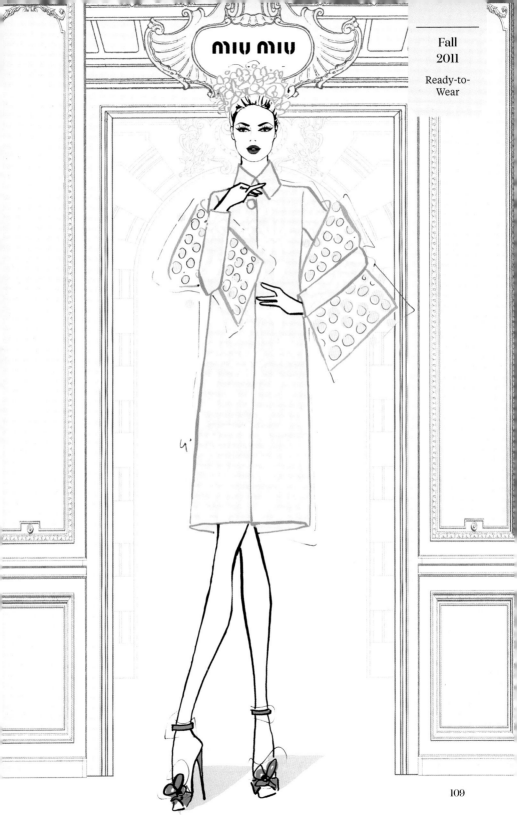

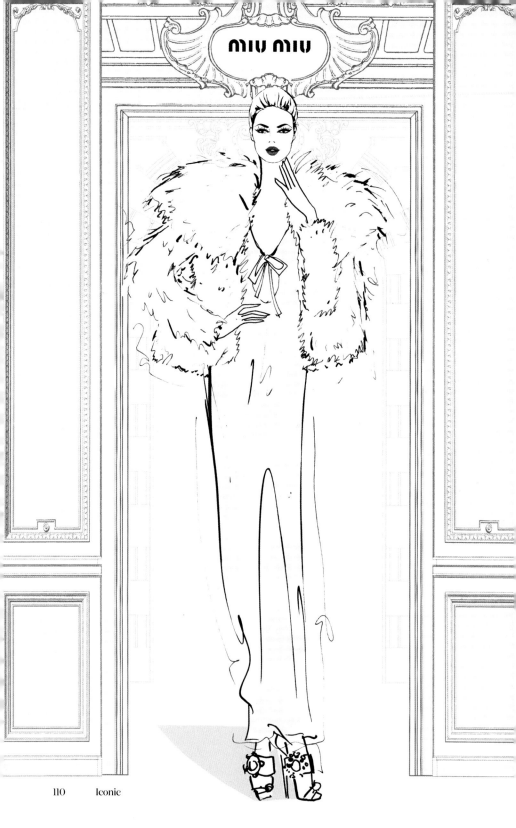

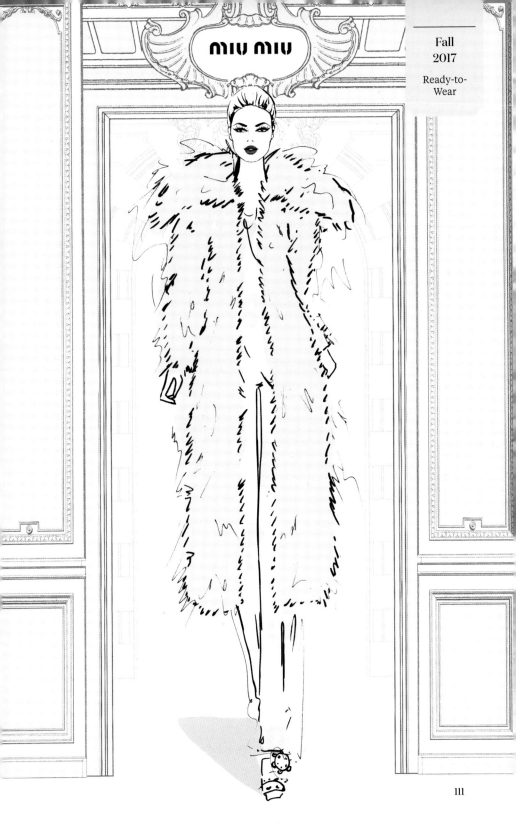

miu miu

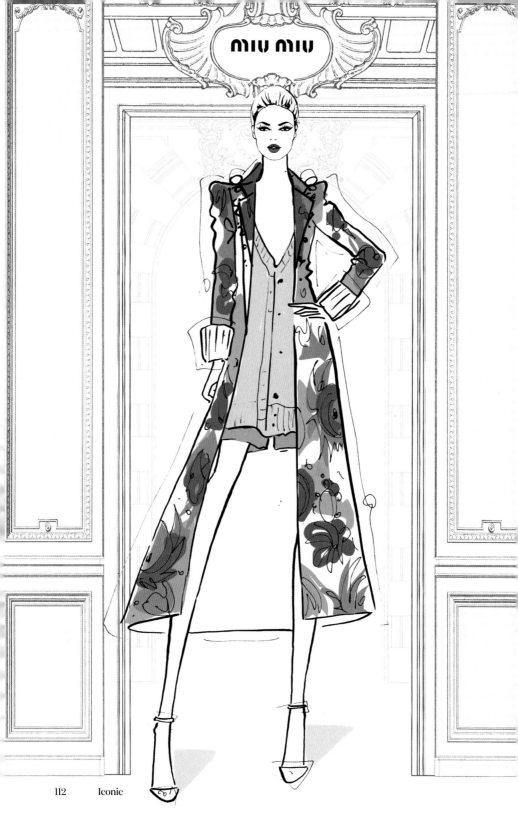

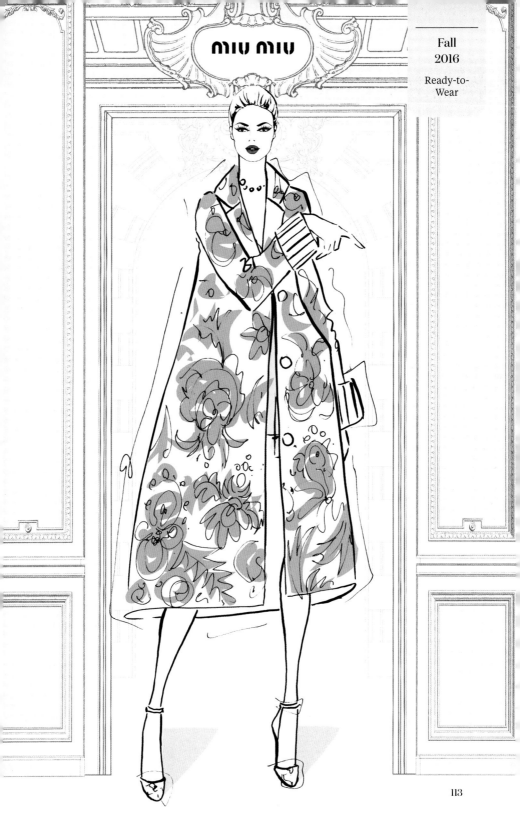

miu miu

Fall
2016

Ready-to-
Wear

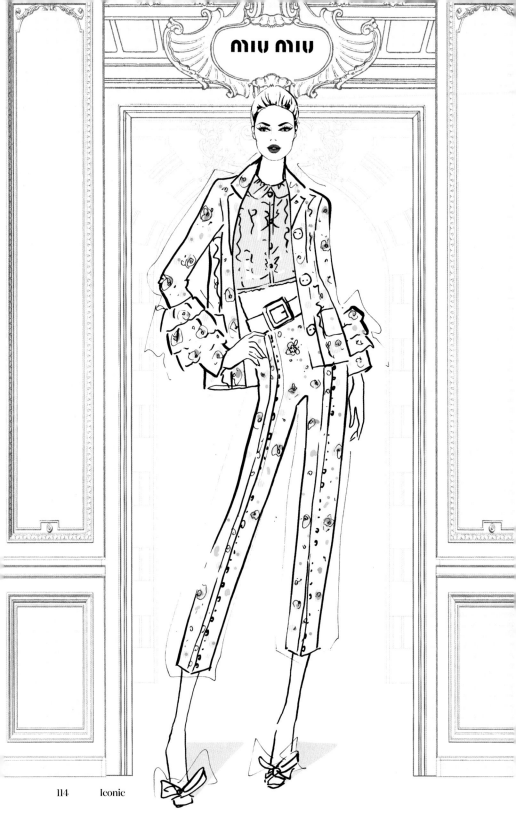

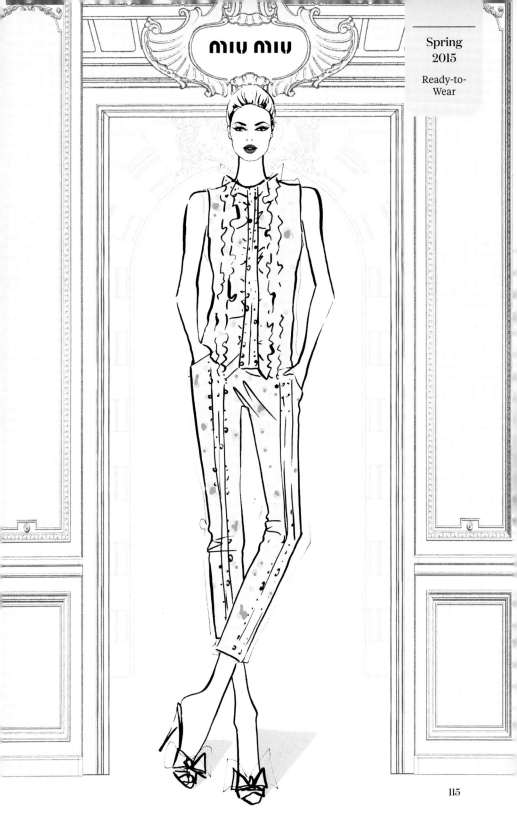

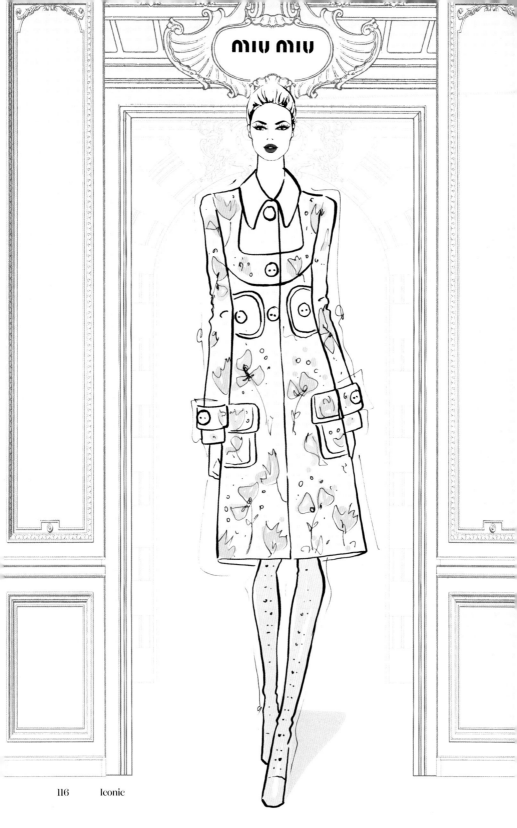

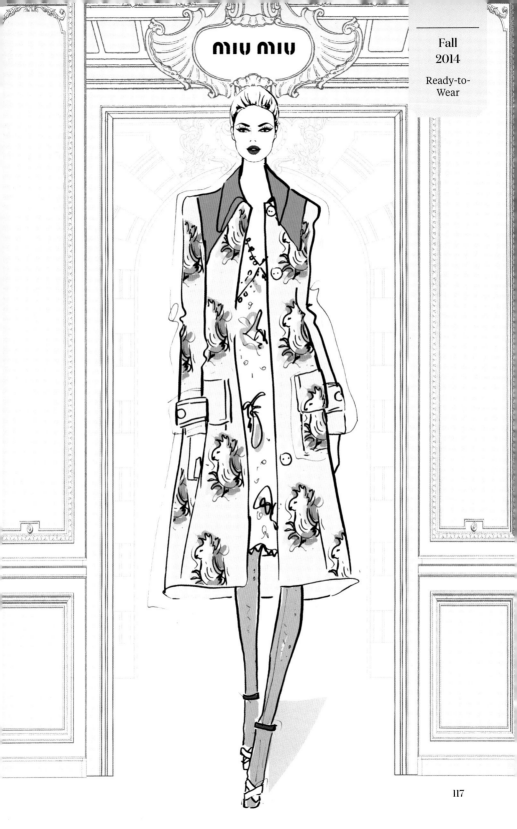

07

Gucci

이탈리아 단어들은 대체로 발음하기 쉽지만 구찌만큼 입에서 쉽게 튀어나오는 단어도 없다. 1921년에 설립된 구찌는 이탈리아에서 가장 오래된 패션하우스 중 하나며 동시에 세계에서 가장 유명한 브랜드 중 하나다. 구찌는 전형적인 명품 브랜드로, 'Made in Italy'라는 문구를 자신 있게 내보이며 시대를 초월한 제품을 생산한다.

구찌오 구찌는 피렌체의 가죽장인이었던 아버지의 가업을 거부하고 프랑스로 이민을 갔다가 다시 영국으로 이주했다. 1900년대 초 런던의 유명 호텔인 사보이에서 짐꾼으로 일하던 구찌는 유명인사인 호텔 고객들의 한 가지 공통된 트렌드를 보게 되었다. 그들 모두 맞춤형 가죽 가방을 가지고 다닌다는 점이었다. 구찌는 매일 가방을 나르면서 복잡한 디자인을 가까이에서 찬찬히 뜯어볼 기회를 얻었다. 그는 이런 스타일의 가방이 실용적이기만 한 것이 아니라 자신을 표현하는 방식이라는 것을 깨달았다. 가방은 그저 단순한 물건이 아니라 사회적 지위를 드러내는 상징일 수도 있었다.

새로운 정보로 무장한 구찌는 피렌체로 돌아가 사업을 시작했고 1920년대 초에 첫 공방을 열었다. 시작은 소박했다. 그는 가죽 장인들을 고용하고 가방이 아닌 마구를 만드는 일에 주력했다. 점차 승마계로부터 제품을 인정받으면서 그는 자신이 하고자 했던 일, 곧 사보이호텔에서 자신이 응대하던 사람들이 원하는 고급 가방을 제작하는 사업에 착수할 자신감을 얻었다.

구찌 초기의 가방 디자인은 피렌체 문화와 전통적인 생산 기술을 결합시킨 것으로 목적지를 오가는 사이에도 멋진 스타일을 유지해주었다. 처음 10년 동안은 사업이 순조롭게 진행되었다. 그러나 제2차 세계대전이 발발하고 이탈리아에 대한 국제연맹의 금수조치로 인해 구

> 구찌 디자인을 할 때
> 나는 항상 과거, 현재, 미래를
> 서로 감각적으로 맺어주고 싶다.
> 이 브랜드가 가진 엄청난
> 역사 때문이다.
> ─프리다 지아니니, 〈인터뷰〉

찌 가방의 재료였던 가죽 수입이 전면 금지되어 어려움을 겪게 되었다. 구찌는 생산을 중단하는 대신 특별하게 짠 천 형태의 대체재를 개발했다. 가죽 부족 사태에 직면해 임시방편으로 고안된 이 직물이 나중에는 구찌의 핵심 제품이 되었다.

이 원단에 현재 패션계에서 가장 인지도가 높은 무늬 중 하나가 된 디자인을 프린트했는데, 이것이 바로 황갈색 바탕에 갈색 다이아몬드가 연결된 문양이다. 이 프린트가 소개되면서 구찌의 국제적 위상이 높아졌고, 공항에는 황갈색 다이아몬드가 박힌 고급 여행 가방들이 넘쳐났다. 다이아몬드는 여성의 가장 친한 친구이고 이 무늬는 내게도 가장 친한 친구 중 하나다. 거의 80년이 지난 지금도 시간을 초월해 구찌의 런웨이와 액세서리 컬렉션에 여전히 이 문양이 사용되고 있다는 점이 정말 마음에 든다. 구찌 컬렉션은 담백한 우아함이라는 미학을 전달하고 가장 수수한 디자인으로도 지속적인 영향력을 발휘하는 능력을 보여준다.

구찌 모노그램이 도입된 것은 1953년에 구찌가 사망하고 세 아들 알도, 바스코, 로돌포가 가업을 이어받으면서 아버지의 유산을 기리고자 회사 이미지를 쇄신하면서였다. 구찌의 또 다른 시각적 DNA이자 시그니처인 빨간색과 녹색 줄무늬 띠 역시 1950년대에 처음 선보였다. 말 안장을 고정시키는 뱃대끈의 줄무늬 가죽 끈에서 아이디어를 얻은 이 디자인은 초창기 마구 사업의 영향을 받은 것으로, 구찌의 가죽 액세서리와 신발에 두루 등장하는 장식물로 재해석 되었다.

줄무늬 띠는 나중에 의류에도 사용했는데 가끔 빨간색과 군청색 조합이 반복되기도 했다. 2016년 봄 레디투웨어 컬렉션에서는 실크 드레스에 푸시보우 장식이 등장했고, 2017년 리조트 컬렉션에서는 멋진 꽃무늬 팬츠슈트의 가장자리 장식에 푸시보우를 사용했다.

구찌오 구찌가 처음에 바랐던 대로, 이 패션하우스는 당시 미국 영부
인이었던 재클린 케네디와 모나코의 그레이스 왕비를 포함해 세계에
서 가장 영향력 있는 사람들이 선호하는 브랜드가 되었다. 구찌의 유
명한 '꽃무늬' 프린트는 원래 그레이스 왕비를 위해 로돌포 구찌가 예
술가 비토리오 아코르네로에게 의뢰해 디자인한 것으로, 이후 구찌가
가장 애지중지하는 프린트 중 하나가 되었다.

몇 번의 중대한 스타일 변화를 겪었음에도 서로 연결된 다이아몬드 무
늬, 붉은색과 초록색 줄무늬, 그리고 'GG' 모노그램을 비롯해 구찌의
역사를 이루고 있는 요소들은 대부분의 구찌 컬렉션에 반영되고 있다.
구찌 가문으로 이어지던 전통이 막을 내리고 1994년에 톰 포드가 크
리에이티브 디렉터가 되면서 벨벳 소재의 맞춤 바지, 실크 스커트, 그
리고 흰색 V넥 저지드레스 등 1970년대의 맵시 있고 세련된 스튜디오
54 스타일이 소개되기도 했다. 한편 승마 스타일의 장신구들로는 구찌
의 기원을 보여주었다. 2002년에 프리다 지아니니가 합류하면서 구찌
의 전통적 디자인에 기반을 둔 스타일을 현대적으로 재창조했다. 그녀
는 2012년 '하드 데코' 컬렉션 때 구찌의 1970년대 디자인에서 발견한
에나멜 소재의 호랑이 머리 장식을 클러치 백에 사용했다.

나는 뉴욕 여행에서 호랑이 머리가 달린 구찌 귀걸이를 샀는데, 그 많
은 구찌의 휘장들 중에서도 가장 마음을 끈 것이 바로 이 호랑이다.
금으로 만들어진 이 귀걸이는 두툼하고 조금은 거칠지만 우아한 셔츠
나 드레스와 함께하면 마치 구찌 제품으로 온몸을 감싼 기분이 든다.
구찌 스타일은 2015년 알레산드로 미켈레가 합류하면서 서로 어울리
지 않는 프린트들을 특징으로 하는 레이어드 디자인으로 다시 한 번
진화하는데, 이 디자인은 구찌의 우아한 선에 약간의 오만함을 가미했

패션은 제품이 아니라 여러분이
이해하려고 노력해야 하는
놀라운 아이디어다.
　－알레산드로 미켈레, 〈보그〉

다. 하지만 여전히 각각의 새로운 컬렉션에 불쑥불쑥 등장하는 그 작은 유산을 보는 것이 내게는 큰 기쁨이다. 2017년 프리폴(Pre-Fall) 컬렉션의 경우 1980년대 스타일의 메탈핑크색 라라 드레스가 등장했는데 이 드레스의 한가운데에는 커다란 줄무늬 리본 장식들이 달려 있었다.

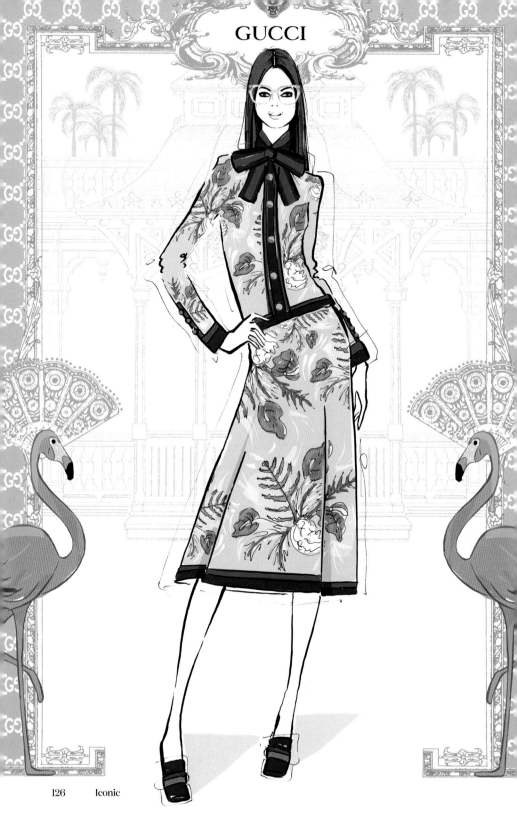

GUCCI

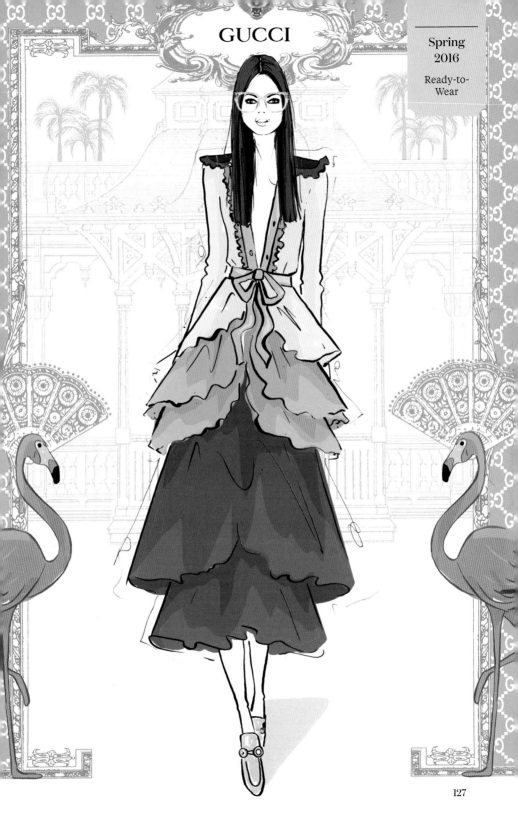

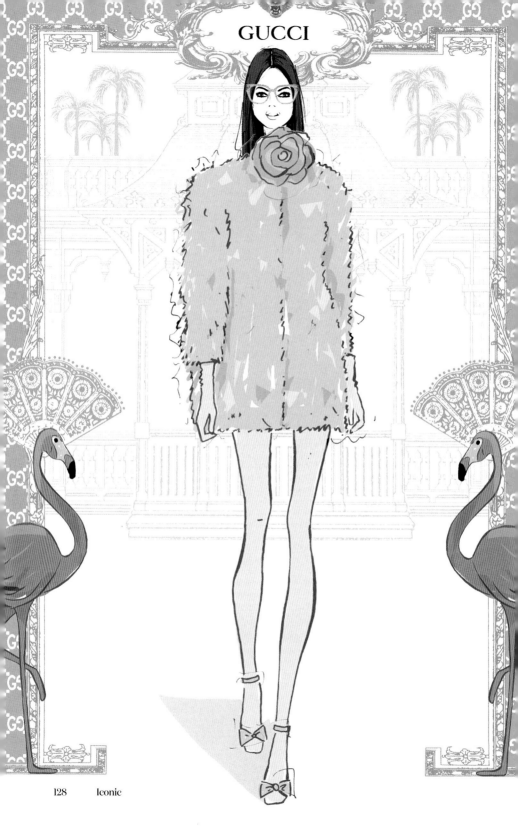

GUCCI

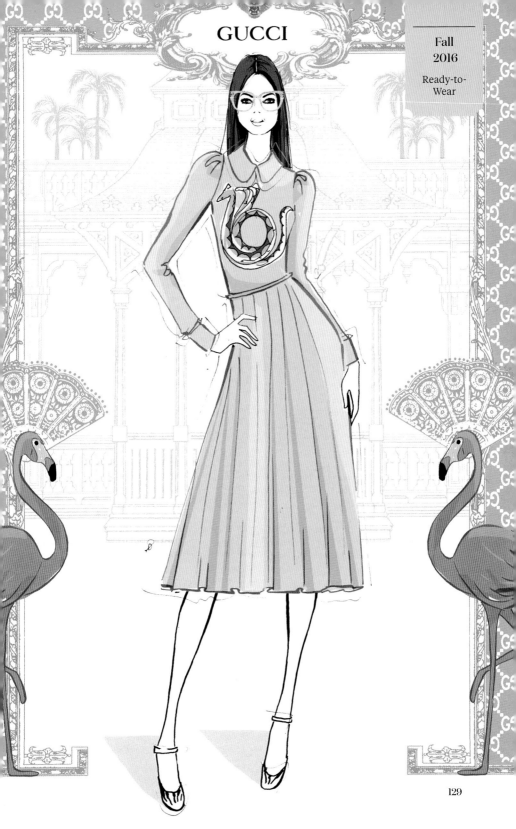

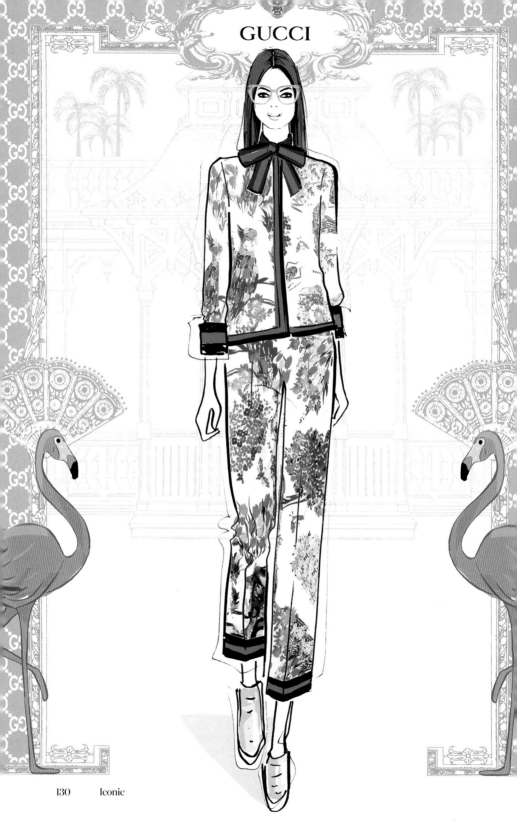

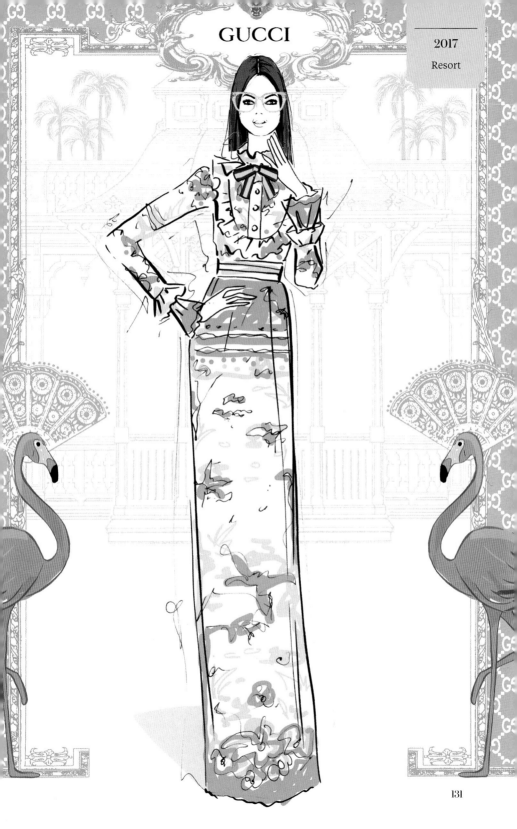

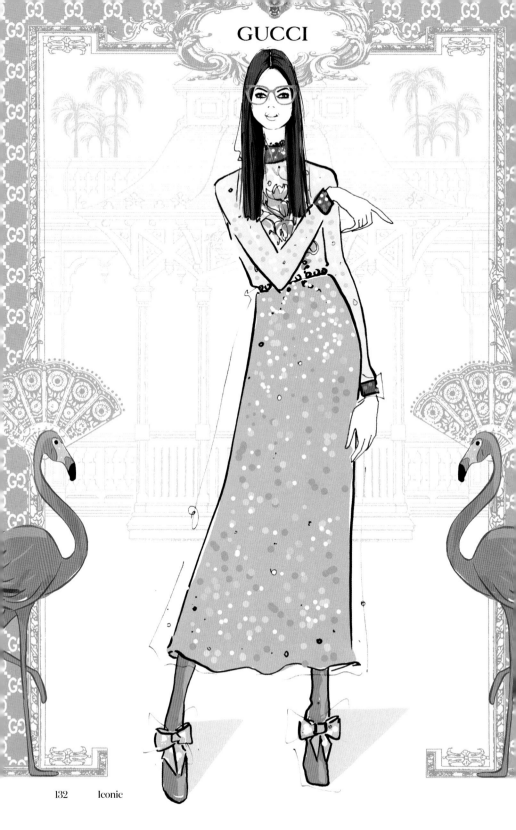

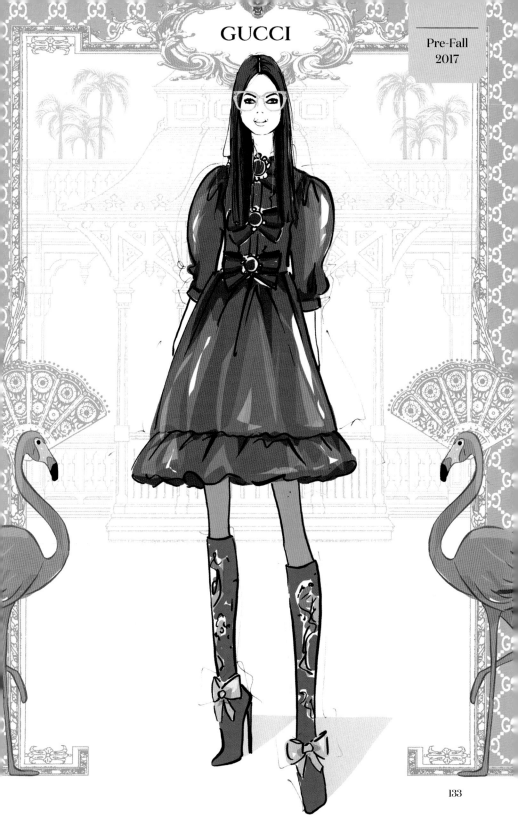

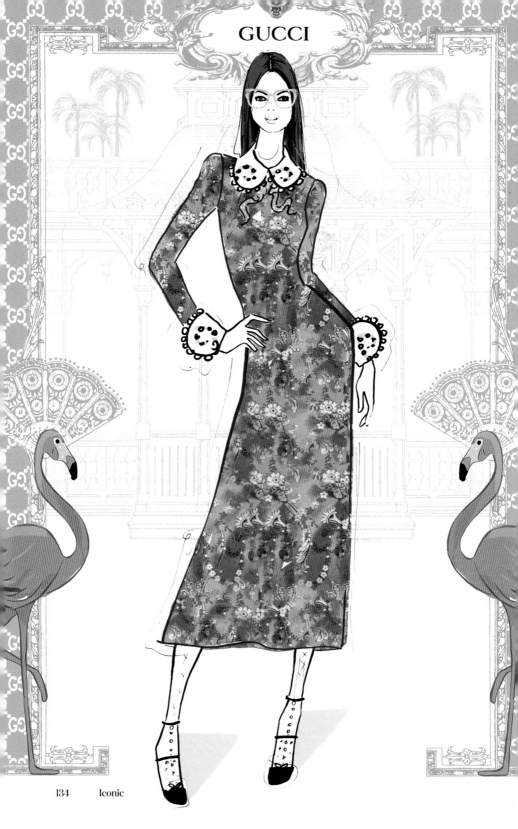

GUCCI

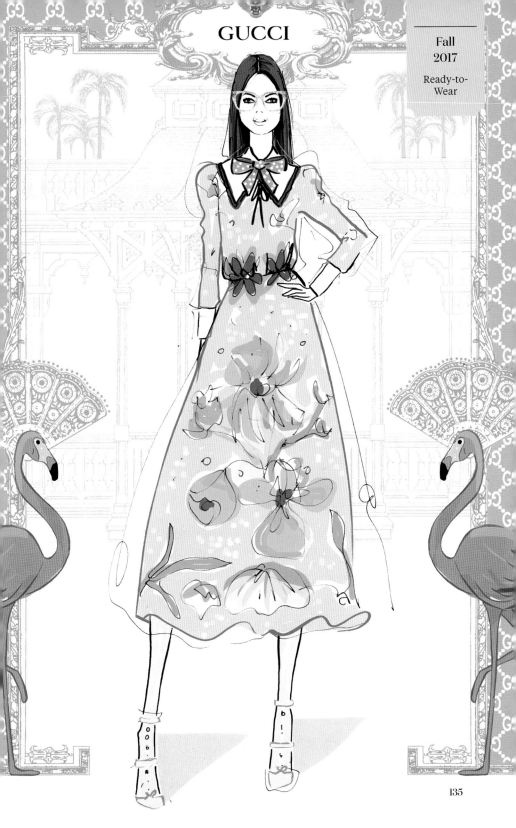

08

Versace

많은 이탈리아인들에게 있어 삶의 중심은 가족이다. 패션계에서는 베르사체보다 이 말에 적합한 가문은 없다. 그들은 진정한 의미의 제국을 건설했고 현재는 도나텔라 베르사체라는 거물이 지배하고 있다. 도나텔라의 개성 강한 창의력과 정확한 의사결정에 힘입어 베르사체는 이탈리아의 레조디칼라브리아(베르사체 가문의 고향) 남단부터 뉴욕 패션위크의 화려한 조명 아래 이르기까지 어디서나 명성을 떨치고 있다. 1990년대 후반 도나텔라가 디자인을 담당하기 전까지 베르사체의 국제적 위상은 주로 오빠 지아니 베르사체의 환상을 추구하는 사고방식 때문이었다. 1946년에 태어난 지아니는 어린 시절 고대 로마 유적지에서 형제들과 뛰어놀며 웅장한 건축물과 모자이크 타일 등에 매혹되었고, 뱀이 얽혀 있는 메두사 머리 같은 고대 신화의 상징물에 마음을 뺏겼다. 베르사체 가문의 수장이었던 프란체스카는 재봉사였다. 지아니는 어린 시절부터 바느질에 재능이 있었지만 정작 그가 하고자 한 공부는 건축이었다. 어린 시절 건축물을 보며 느꼈던 경외감의 여운 때문이었다. 그러나 패션이 그의 혈관 속에서 너무 강하게 요동쳐 결국 지아니는 어머니의 작은 부티크에서 함께 일하게 되었다. 그는 빠르게 발전했고 반복적인 구슬세공 작업을 거쳐 마침내 자유롭게 자신의 디자인을 시도할 수 있었다.

1972년 무렵 지아니는 가족 사업을 그만두고 자신의 꿈을 좇아 밀라노로 건너갔다. 패션 명가인 캘러한, 제니, 콩플리스 등에서 개성 있는 컬렉션 디자인을 선보이는 동안 그의 이름은 곧 패션계에 알려졌다. 이 시기에 지아니는 예상 밖의 요소들을 결합하고 가죽의 위상을 액세서리에서 여성복으로 끌어올리는 등 자신의 시그니처 스타일을 발전시켜 나갔다.

나는 여성에게 힘을 부여하는 것에 관심이 많았으며, 우리 브랜드에 대한 사람들의 인식을 '나를 바라봐'에서 '내 말을 들어줘'로 바꾸고 싶었다.
– 도나텔라 베르사체, 〈누메로〉

1978년에는 자신의 이름을 딴 브랜드와 첫 컬렉션을 내놓았다. 형 산토가 경영에 참여했고 자신의 뮤즈인 여동생 도나텔라를 디자인 컨설턴트로 고용했다. 이들은 지아니가 어린 시절에 대한 향수로 여겼던 메두사의 머리를 기업의 상징으로 선택했다. 지아니는 사람의 넋을 빼앗았던 악명 높은 메두사의 얼굴처럼 자신의 디자인도 고객의 시선을 빼앗을 만큼 매혹적이기를 바랐다.

야심찬 꿈이었지만 지아니는 결국 그 꿈을 실현시켰다. 베르사체는 1980년대까지 번창해 나갔고 1994년에 엘리자베스 헐리가 입은 바로 그 드레스와 함께 인기 절정에 올랐다. 엘리자베스 헐리는 〈네 번의 결혼과 한 번의 장례식Four Weddings and a Funeral〉 시사회에 네오펑크에서 영감을 얻은 검은 드레스에 커다란 금색 핀을 꽂고 등장했다. 이 드레스는 오늘날까지도 가장 유명한 베르사체 드레스 중 하나로 인정받고 있다.

과감한 노출을 선보인 헐리의 드레스는 베르사체가 반항적이고 대담한 여성을 축하하고 고무하는 좋은 예다. 베르사체 여성은 자신을 위해 옷을 입는다. 그녀는 자신감과 독립심이 넘치고 자신과 어울리는 옷들이 옷장에 가득하다.

지아니는 신디 크로포드, 린다 에반젤리스타, 크리스티 털링턴, 나오미 캠벨 등 1990년대 명품 브랜드의 슈퍼모델들에게서 자신의 브랜드가 연상되도록 만들었다. 이 모델들이 조지 마이클의 〈Freedom! '90〉에 맞춰 런웨이를 걷는 잊지 못할 순간을 연출한 것이다.

지아니가 창조적인 발걸음으로 베르사체의 대담한 고급 패션을 개발하던 중 갑작스러운 이별이 닥쳤다. 그가 비극적으로 세상을 떠난 것이다. 그의 죽음은 가족뿐만 아니라 전성기를 구가하던 위대한 디자이

너를 잃은 패션계 전체에 큰 충격을 주었다.

지아니의 가족은 그의 유산이 흔들리도록 내버려두지 않았다. 수년 간 그의 후계자였던 도나텔라가 전면에 나섰다. 도나텔라는 긴 은발과 검은 눈동자, 무엇보다 한 여성 안에 내포된 베르사체의 정수인 거칠 것 없는 패션 감각으로 널리 알려져 있었다. 그는 최신 트렌드를 굳이 파악하지 않았다. 그녀 자신이 최신 트렌드였기 때문이었다. 베르사체의 예술감독이었던 도나텔라는 세상을 떠난 오빠의 실험적인 스타일을 추구했고, 최신의 현대적 감각과 활력을 자신의 브랜드에 주입시켰다. 베르사체 스타일은 '네오쿠튀르'라고 불리는 패션의 하위 장르를 지속적으로 수용하면서 옛 것과 새 것을 혁신적으로 결합하고 있다. 베르사체는 알루미늄으로 메쉬 직물을 만들었고 레이저 기술로 가죽과 고무를 결합했다. PVC 소재의 베이비돌 드레스(baby-doll dress, 허리선이 높은 여성용 드레스 - 옮긴이)부터 붕대에서 착안한 은색 드레스에 이르기까지 베르사체의 대담한 디자인에서 시선을 떼는 일은 좀처럼 불가능하다.

지아니 고유의 디자인 콘셉트는 계속해서 재해석되고 있다. 2018년 봄 레디투웨어 컬렉션에서는 웅장한 광장을 그대로 본 딴 고전적인 패턴이 화려한 옷과 스카프에 나타났다. 이 의상들은 금과 가죽으로 만든 주렁주렁한 액세서리와 로마 동전을 연상시키는 금속 공예 장식의 오토바이 부츠와 함께 등장했다.

베르사체가 호주 골드코스트에 팔라초 베르사체 호텔을 개장하면서 지아니의 디자인은 대대적으로 재현되었다. 나는 운 좋게도 호텔 인테리어에 사용할 프린트 컬렉션의 디자인을 의뢰받았고 아름다운 베르사체 펜으로 디자인을 스케치했다. 금색과 흰색의 섬세한 만년필은 여전

히 나의 가장 소중한 그림 도구이며, 모자이크식 호텔 로비만큼 웅장한 것이든 펜처럼 단순한 것이든, 베르사체는 어떤 작품에서도 섬세함을 잊지 않는다는 것을 보여주는 증거다.

지아니 베르사체의 20번째 기일을 맞아 열린 추모 런웨이 쇼에서 도나텔라는 1990년대의 슈퍼모델들로 하여금 황금빛 여신 드레스를 입고 〈Freedom! '90〉에 맞춰 런웨이를 걷게 함으로써 오빠에게 경의를 표했다. 그것은 베르사체가 가족의 유산을 얼마나 중요하게 생각하는지 보여주는 동시에 베르사체의 고급스러운 스타일을 상징하는 고전적인 풍성함도 보여주었다. 자유는 베르사체의 에토스, 즉 여성은 자신을 위해 옷을 입어야 한다는 의미를 적절히 묘사한다.

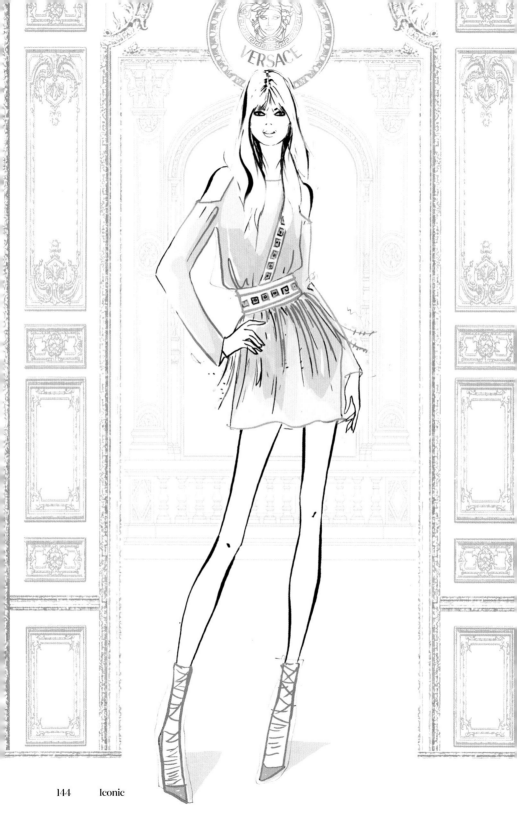

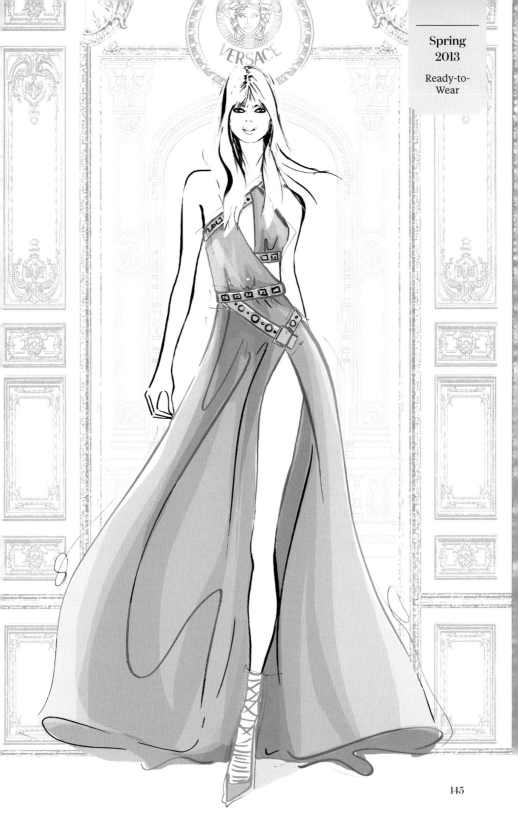

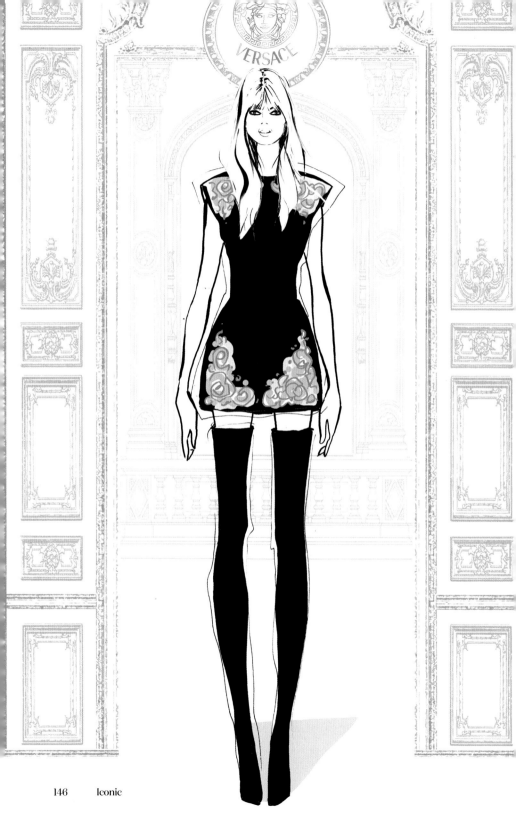

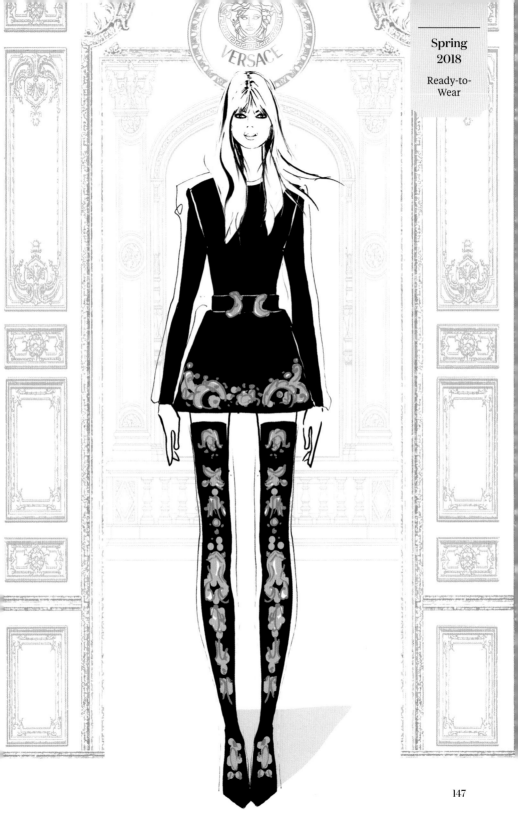

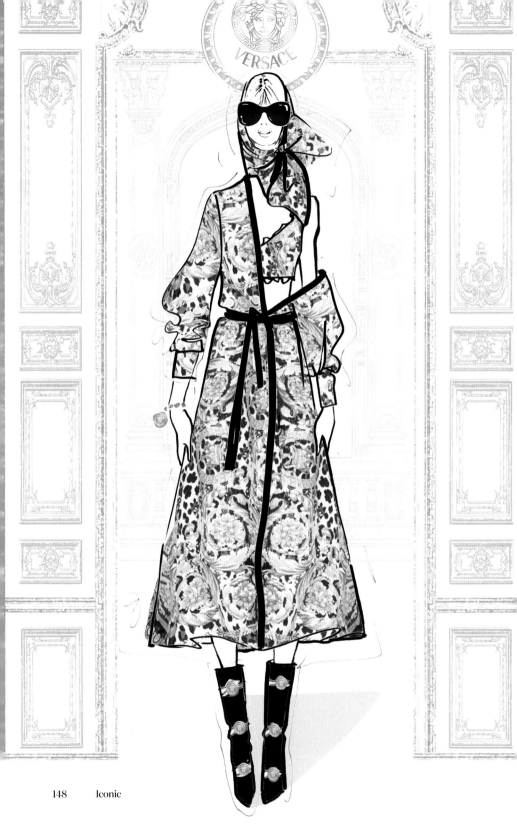

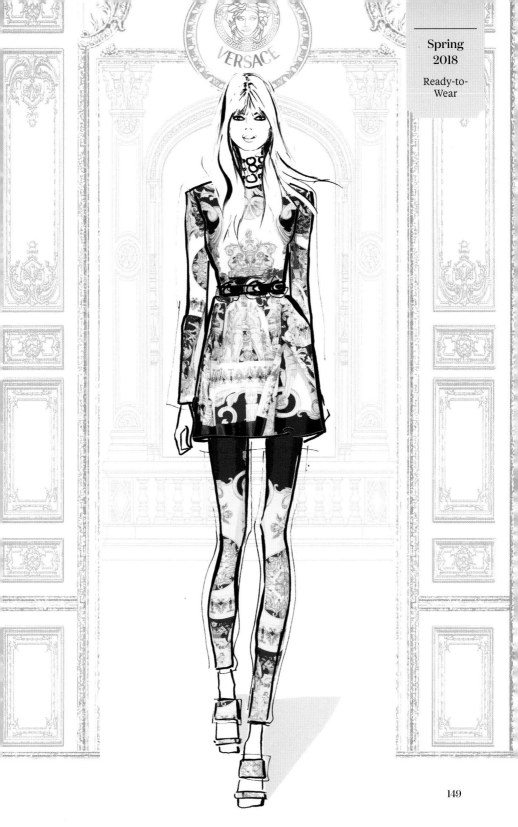

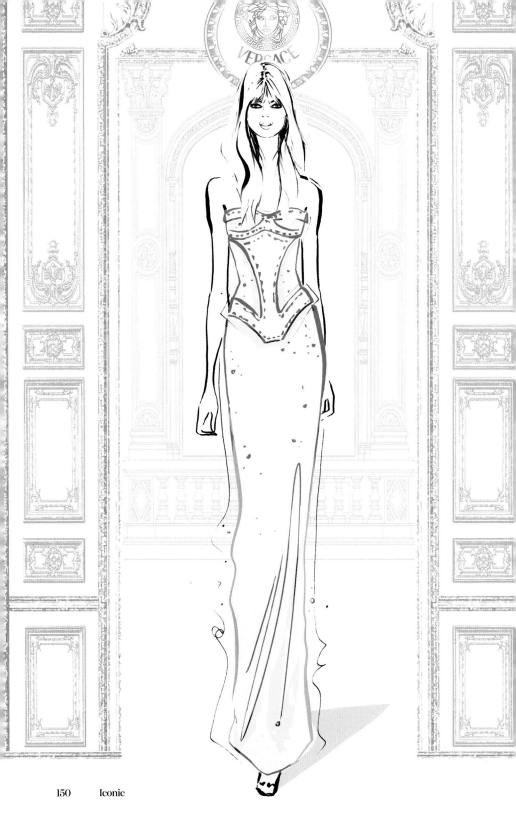

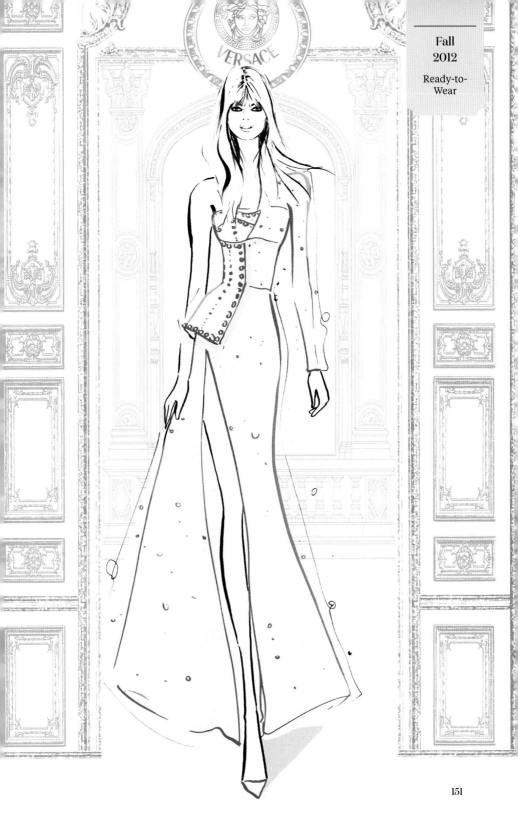

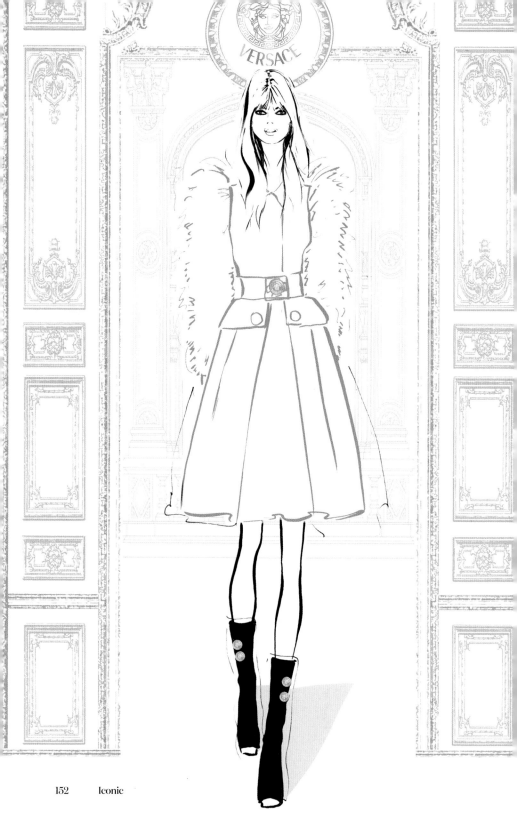

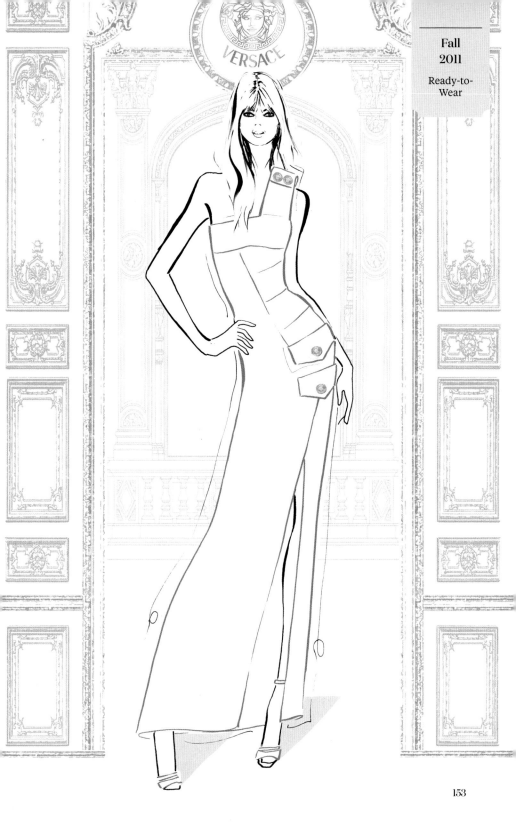

09

Emilio Pucci

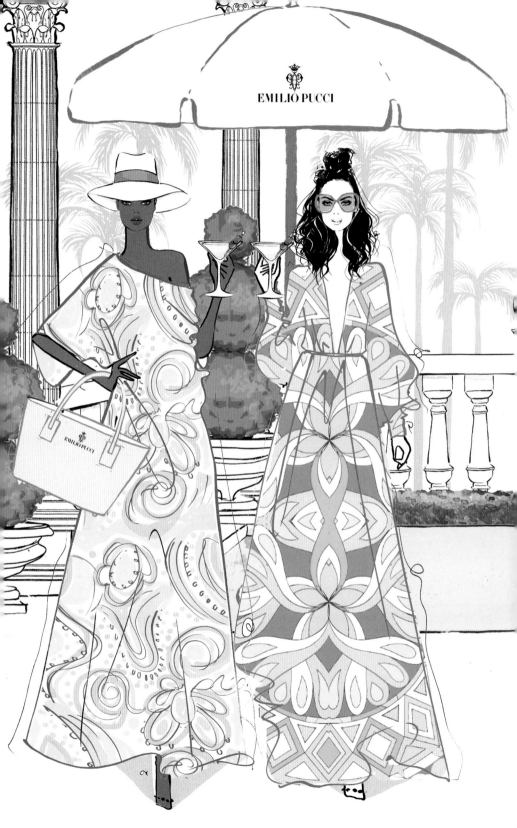

EMILIO PUCCI

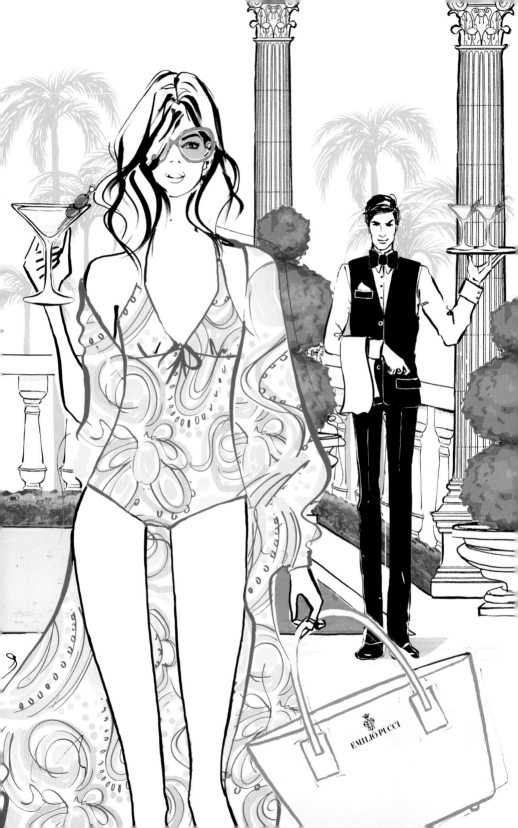

에밀리오 푸치는 정말 남다른 브랜드다. 나는 이 이탈리아 패션하우스의 독창성을 사랑한다. 또한 오늘날까지도 에밀리오 푸치가 디자인한 프린트를 기반으로 현대 여성을 위한 재해석이 시도되고 있다는 점도 상당히 마음에 든다. 색채 감각이 뛰어난 푸치는 그 활용법도 정확히 알고 있었지만 색을 남용하지 않았다. 그의 천재성은 패션에만 국한되지 않았다. 그는 진정한 르네상스적 교양인이었다.

바르센토 후작인 에밀리오 푸치는 1914년 밀라노의 가장 유명한 귀족 가문에서 태어났다. 부와 환락이 그를 둘러싸고 있었지만 푸치는 자기 능력으로 살아가겠다고 마음먹었다. 뛰어난 학자였던 그는 이탈리아와 미국에서 정치학 박사학위를 받았다.

일반적으로 하이패션을 생각할 때 스키를 연관 짓는 것은 쉽지 않다. 하지만 푸치의 성공기에서는 스키가 핵심이었다. 푸치는 뛰어난 스키 선수로 1932년 동계 올림픽에서 이탈리아 국가대표로 활약했고 스키 장학금을 받아 미국의 리드컬리지에 진학했다. 그리고 리드컬리지 재학 시절 자신이 속한 팀의 스키복을 디자인하면서 패션에 첫발을 내딛었다. 푸치에게 스타일이란 눈밭에 뒹굴면서도 포기할 수 없는 것이었다.

제2차 세계대전 발발이 임박하면서 그의 짧은 패션계 경험은 중단되었다. 그는 1941년 이탈리아 공군에 입대했는데 무솔리니 딸이 스위스 국경을 통해 탈출하도록 도우면서 예기치 않은 상황을 맞았다. 잠시 수감되었던 그는 탈출한 뒤 스위스로 도망갔다.

오늘날 우리가 알고 있는 브랜드 에밀리오 푸치가 탄생한 곳이 스위스의 알프스다. 푸치는 전쟁터를 떠나 스키 강사로 취직했다. 마땅한 스키복이 별로 없었기 때문에 푸치는 근사한 대안을 찾다가 결국 직접 디

> 오늘날 캐주얼한 옷차림은 아마 많은 경우 내 옷에서 비롯되었을 것이다. 나는 항상 공식적인 자리에도 입을 수 있는 가벼운 옷들을 만들었다. 옷감들은 그것을 몸에 걸친 사람과 함께 움직이도록 재단되고 이어져야 한다.
> −에밀리오 푸치, 〈인터뷰〉

자인하기로 결심했다. 그는 리드칼리지 시절에 만든 스키복을 참조해 모자가 달린 퍼퍼 재킷(puffer jacket, 다운류를 넣어 보온성을 강화한 짧은 패딩류의 재킷 - 옮긴이)과 맞춤 바지를 만들었다.

전쟁이 끝난 후 푸치에게 국제적인 명성을 얻을 수 있는 기회가 우연히 찾아왔다. 패션잡지 〈하퍼스 바자〉와 작업하던 사진작가 토니 프리셀이 푸치의 의상을 입은 여성을 상세히 보도한 것이다. 1947년 〈하퍼스 바자〉에 실린 그의 사진은 편집자들의 관심을 끌었다. 그들은 유럽 겨울 패션에 관한 기사를 위해 푸치에게 스키복 컬렉션의 디자인을 의뢰했다. 그 이후의 역사는 모두가 다 아는 그대로다.

1951년에 에밀리오 푸치의 첫번째 컬렉션이 피렌체의 팔라초 피티에서 첫 선을 보였다. 전후 이탈리아의 신진 디자이너들을 미국 소매상과 구매자들에게 소개하는 자리였다. 이 행사에 참석하기 위해 대서양을 횡단한 사람들 중에 니만 마커스 백화점 사장 스탠리 마커스가 있었다. 푸치의 디자인에 깊은 인상을 받은 마커스는 스키복에서 기성복으로 영역을 다각화하도록 푸치를 독려했다.

대담한 색상과 사이키델릭 무늬로 가득한 푸치의 디자인은 제2차 세계대전 이후 패션계가 필요로 하던 바로 그것이었다. 푸치는 전통적이고 제약이 많은 당시의 의복에서 벗어나 여성을 자유롭게 해주면서 몸매를 따라 자연스럽게 흐르는 편안한 의상을 선호했다.

그는 세련된 스포츠 의상의 선구자로서 제트족 생활에 길들여진 여성의 화려한 리조트 의상을 디자인했다. 카프리로 이사한 후에 그의 디자인은 주변 환경을 반영하기 시작했다. 더 이상 스키 쪽에 집중하지 않는 대신 옷에 섬의 일상을 담았다. 푸치의 대표적인 의상인 몸매를 드

러내는 프리팬츠(소피아 로렌과 마릴린 먼로가 즐겨 입었다)가 그 예다. 그는 신축성 있는 실크와 면, 저지를 이용해 여행용으로 적합한 구겨지지 않는 드레스를 만들었다. 비행기에서 일하는 사람들의 옷도 디자인했는데, 그가 디자인한 브래니프 항공 유니폼은 너무 인기가 많아서 바비 앙상블 특별판으로 다시 생명을 얻기도 했다.

에밀리오 푸치의 전통적인 실루엣은 단순하지만 프린트는 전혀 그렇지 않다. '프린트의 왕자'로 널리 알려진 푸치는 연한 청록색, 하늘색, 주홍색, 황록색, 노란색, 라임색을 주요 색상으로 활용해 구태의연한 스타일에 생기를 불어넣는 과감하고 추상적인 패턴을 디자인했다. 시대를 초월한 이 매혹적인 디자인은 아프리카, 중동, 아시아의 풍경에서 영감을 받았고, 가까운 곳으로는 이탈리아의 휴양지와 르네상스 예술의 고전적인 디자인으로부터 영향을 받았다.

푸치의 원본 프린트들은 설립자인 그가 세상을 떠난 지 20년이 넘는 오늘날에도 여전히 푸치의 디자인에 사용되고 있다. 그의 딸인 라우도미아 푸치를 포함해 크리스티앙 라크루아, 훌리오 에스파다, 피터 둔다스, 마시모 조르제티 등의 크리에이티브 디렉터들이 뒤를 이어 이 화려한 브랜드를 이끌었다.

2018년 봄 레디투웨어 컬렉션에서는 새롭게 해석된 푸치의 고전적인 프린트가 우아한 칵테일 드레스들을 모두 휘감았다. 실크 드레스에는 힐과 클러치 대신 수영장 수건과 슬라이드가 함께했다. 라우도미아 푸치의 말대로, 이 컬렉션은 '휴가에 챙겨야 할 모든 것'이다. 브랜드의 역사가 60년을 넘었는데도 에밀리오 푸치는 여전히 그들이 가장 잘하는 것을 할 수 있는 신비한 능력을 가지고 있다. 바로 휴양지

나는 푸치를 입는 여성이
매우 자유롭다고 생각한다.
그녀는 분명 자신감이 있고,
편안하며 재미있다.
그녀는 팔색조이며 쾌활하다.
−피터 둔다스, 〈보그〉

의 일상을 스포츠에서 아페리티프(aperitif, 식사 전에 마시는 반주−옮긴이)로 바꾸는 것이다.

내가 가장 좋아하는 옷 가운데 하나인 내 첫번째 카프탄(kaftan, 터키 등 아랍 국가에서 입는 긴 셔츠 모양의 상의−옮긴이)은 푸치의 제품으로 파란색, 핑크색, 검은색의 사이키델릭 소용돌이무늬가 매우 독특하다. 20대에 런던에서 그 옷을 사기 위해 또 한 번 돈을 모아야 했지만 푸치 프린트라면 절대 유행을 타지 않는다며 스스로를 설득했다. 요즘도 나는 뜨거운 지역으로 휴가를 갈 때면 여전히 푸치의 카프탄을 가방에 넣는다.

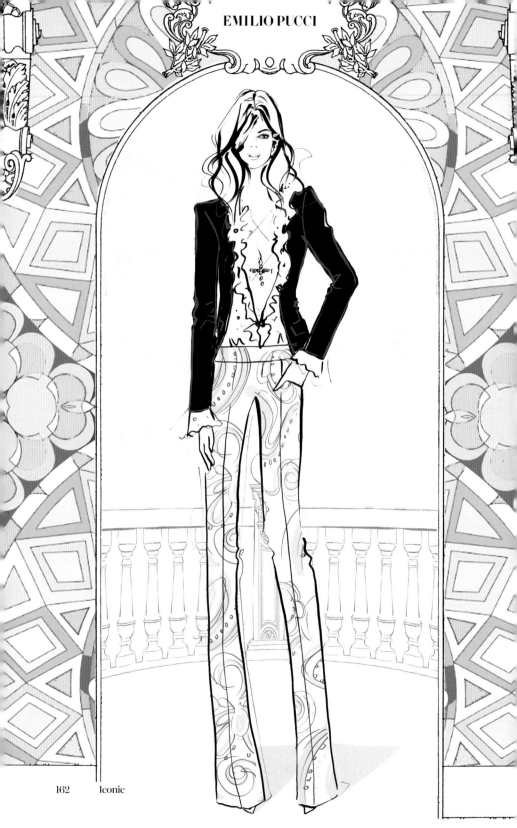

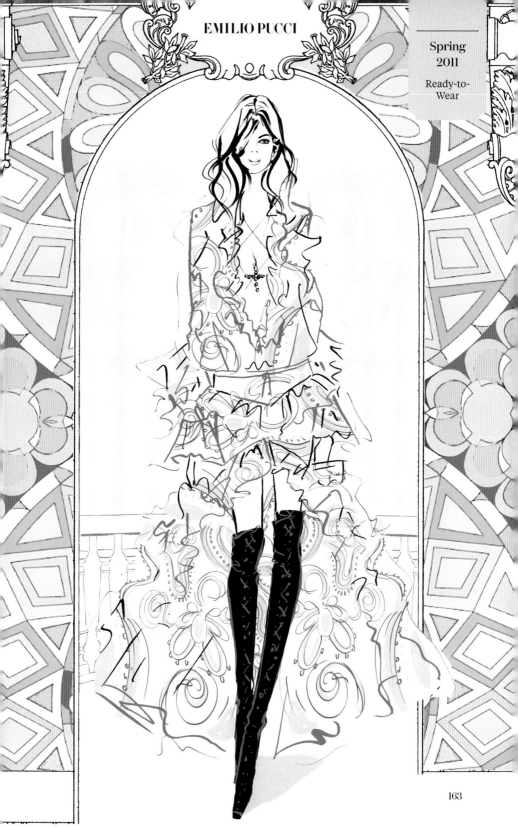

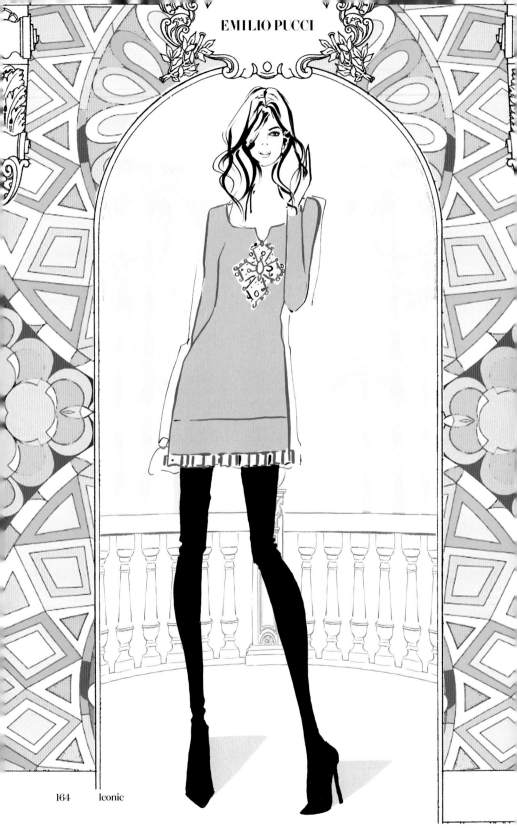

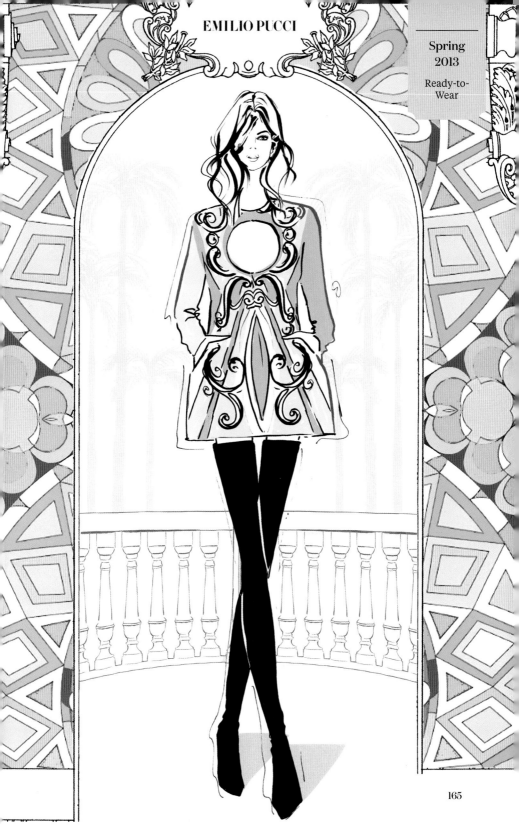

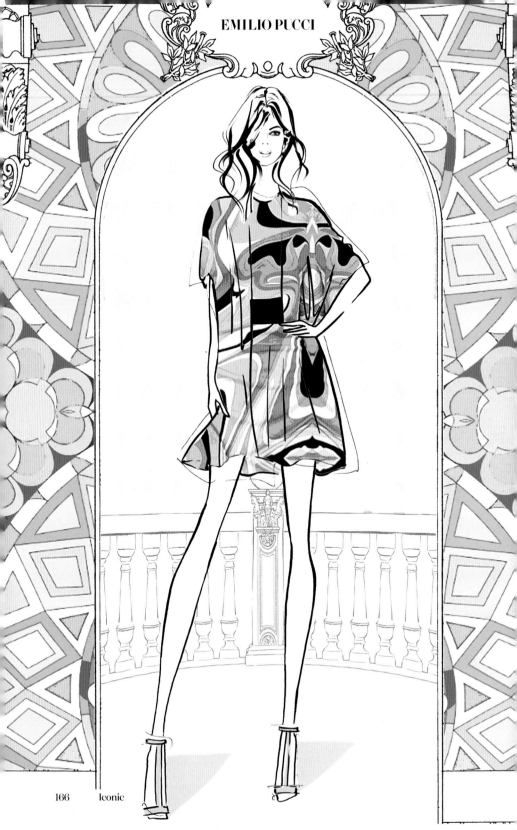

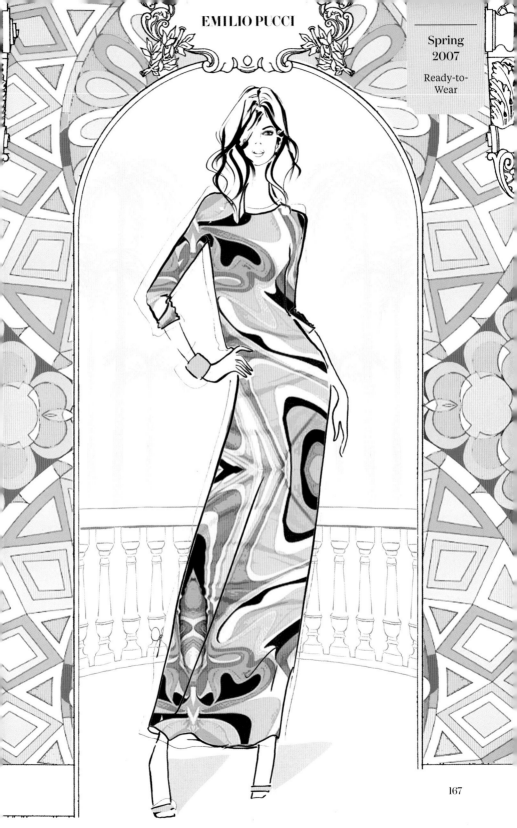

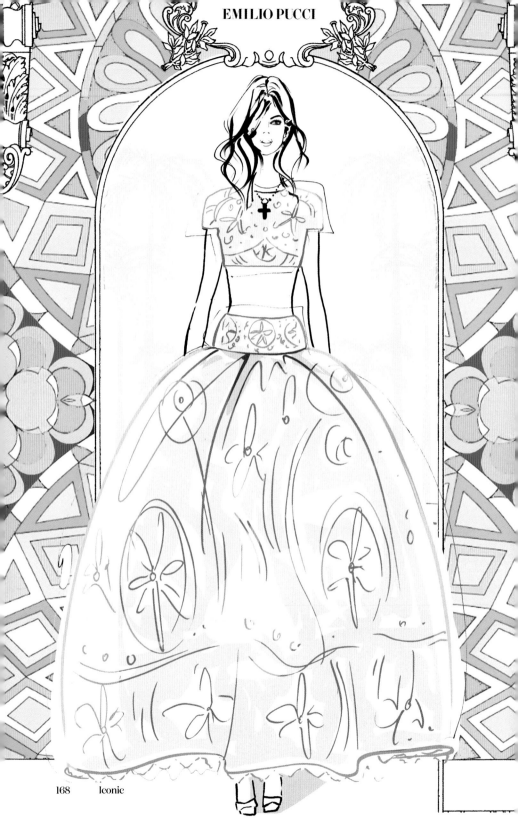

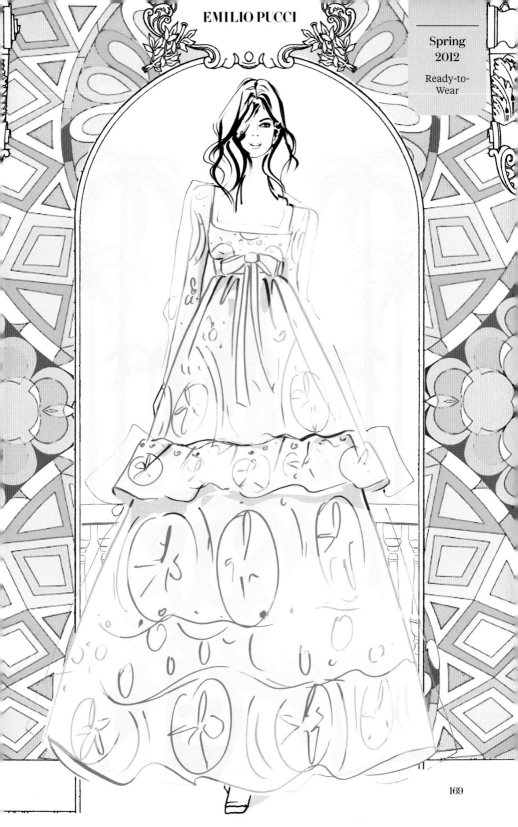

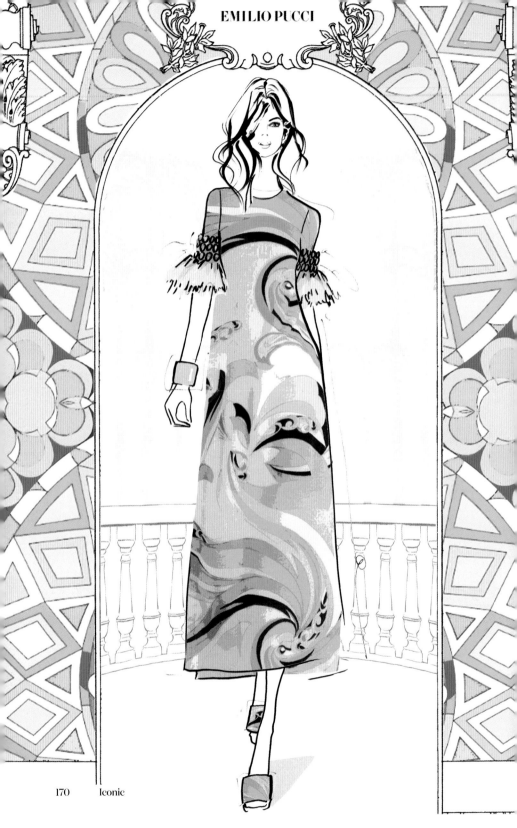

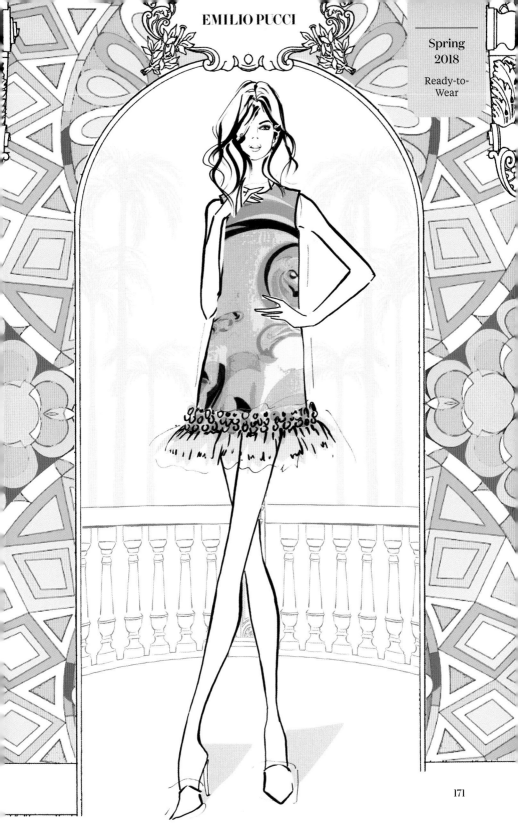

10

Valentino

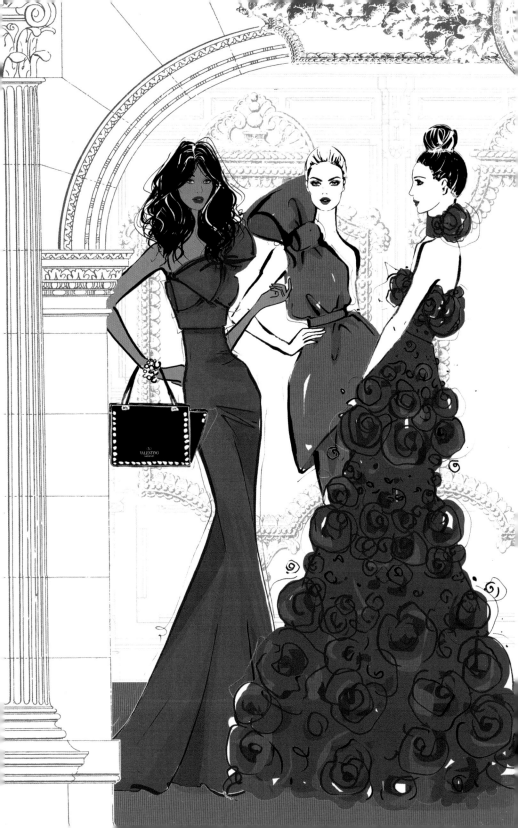

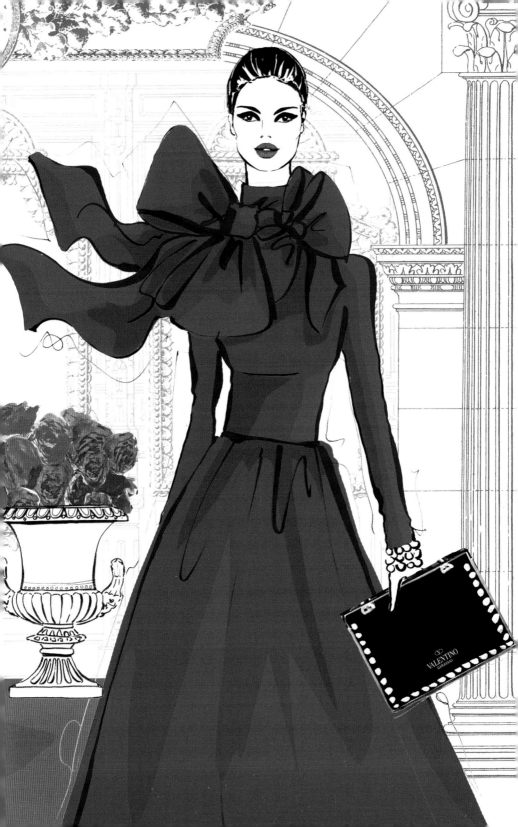

레드. 발렌티노라는 이름을 들으면 가장 먼저 생각나는 단어다. 빨간색은 화려하고 우아하며 잊히지 않는다. 이 브랜드를 떠받치는 창조적인 천재 발렌티노 가라바니 또한 그러하다. 발렌티노라는 이름으로 세계에 알려진 그는 이탈리아 오트 쿠튀르 디자인의 장인이다. 그의 옷을 보면 나는 언제나 말문이 막힌다. 이 이상가가 성공하게 된 근원을 알게 되면서 나는 진정한 위대함은 오직 평생의 부단한 노력으로부터 나온다는 것을 깨달았다.

1932년 이탈리아 롬바르디아에서 태어난 발렌티노는 어린 시절부터 장래희망이 명확했다. 자라면서 그는 무대와 영화, 할리우드와 이탈리아 오페라의 화려함과 극적인 요소에 매료되었다. 바닥까지 내려오는 길이에 보석장식 자수가 새겨진 엄청나게 화려한 의상들을 보며 깊은 인상을 받은 발렌티노는 디자이너가 되기로 결심한다.

인생행로가 늘 똑바로 이어지는 일은 드물지만 발렌티노는 처음부터 무척 명확하고 야심적으로 여정을 출발했다. 그의 패션계 입문은 보잘것 없었다. 고향인 보게라에서 숙모 로사와 여러 재단사들 밑에서 일을 한 것이 그 시작이었다. 발렌티노는 패션과 프랑스어를 공부하기 위해 밀라노로 떠났다. 공부에서 뛰어난 성과를 보인 그는 모두가 선망하는 프랑스의 에콜 데 보자르와 파리 의상조합학교의 입학 허가를 받았다. 졸업 후 발렌티노는 프랑스 디자이너 장 데세의 제자가 되었다. 그는 쇼윈도 장식과 매일의 비공개 쇼 틈틈이 스케치를 했다. 이 스케치는 나중에 그의 시그니처 스타일을 특징지었고, 디자인을 위한 독창적인 자료가 되었다. 5년 동안 데세 밑에서 일한 후 발렌티노는 친구이자 장 데세의 제자였던 기 라로쉬의 조수로 일한 후 고향으로 돌아가 1959년 부모님의 지원 아래 자신의 사업을 시작했다.

패션은 잊어라. 그런지룩이든 메시룩이든…… 그녀가 어딘가에 갔을 때 사람들이 고개를 돌려 그녀를 보면서 '정말 환상적이야!'라고 말하도록, 나는 그녀를 그렇게 만들고 싶다.
—발렌티노 가라바니, 〈베니티 페어〉

발렌티노의 부모는 아들의 꿈을 실현시키기 위해 재정적인 지원을 함으로써 그의 사업이 자리 잡는 데 큰 역할을 했다. 하지만 발렌티노는 첫해에 거의 파산 신청을 해야 할 지경까지 몰렸다. 프랑스에서 배운 그 많은 것들에도 불구하고 평범한 아틀리에에 만족하지 못해 화려한 인테리어와 전시실, 모델들로 완벽한 살롱을 꾸미는 데 돈을 너무 많이 썼다. 발렌티노는 현실적인 사업가라기보다는 디자이너로서 더 충실했다. 1960년에 발렌티노는 운명처럼 지안카를로 지아메티라는 젊은 건축학도를 만나 사랑에 빠졌다. 지안카를로는 자신의 일은 제쳐둔 채 발렌티노가 사업을 다시 일으켜 평생의 꿈을 이뤄나갈 수 있도록 도움을 주었다. 악착같던 두 사람은 1962년 마침내 피렌체의 팔라초 피티에서 발렌티노를 브랜드로 처음 선보였다. 이것은 신흥 패션하우스가 이뤄낸 커다란 업적이었으며 수년 후 그들은 쿠튀르 패션의 대가로 세계적인 인정을 받았다.

발렌티노의 국제적인 부상은 그의 가장 충성스러운 고객이자 열렬한 숭배자였던 재클린 케네디에 힘입은 바가 크다. 재클린이 미국에서 열린 발렌티노의 쇼에 참석할 수 없는 상황이 되자, 발렌티노는 영부인이었던 그녀를 위해 모델, 구매 담당자와 함께 옷장을 통째로 보낸 적도 있었다. 두 사람은 평생 친구로 지냈고, 그녀가 아리스토텔레스 오나시스와 결혼할 때 입었던 실크와 레이스로 장식한 그 유명한 하얀 웨딩드레스 역시 발렌티노가 직접 디자인한 것이었다.

한 여성의 욕망(설령 영부인일지라도)을 충족시키기 위한 이 정도의 서비스와 세심함이 발렌티노의 상징이었다. 발렌티노의 정교함은 가장 순수한 의미의 이탈리아 장인정신을 아우르고 있으며, 그의 의상을 이탈리아 패션 역사상 가장 기억에 남는 옷 중 하나로 만들었다. 가장 다

루기 어려운 재료인 실크, 레이스, 시폰 등을 전혀 어색함 없이 함께 사용한 그의 디자인은 우아하면서도 기발하고 극적이다.

발렌티노는 시대의 흐름에 정면으로 맞서면서 자신만의 영역을 구축해 나갔다. 미니스커트와 시프트 드레스(shift dress, 허리선이 없는 박스형의 단순한 드레스－옮긴이) 대신 그는 관객의 숨을 멎게 할 만큼 아름다우며 발렌티노를 대표하는 실루엣인 풀 스커트(full skirt, 폭이 넓고 풍성한 스커트－옮긴이)와 드레스를 선호했다. 물론 이 브랜드와 동의어가 된 '발렌티노 레드'도 있다. 원래 발렌티노의 초기 드레스 디자인에 사용되었던 이 색은 지금도 대부분의 컬렉션에 깜짝 등장해 인기를 누리고 있다.

크리에이티브 디렉터로서의 임기가 끝난 2007년까지 그의 이름이자 브랜드인 발렌티노는 승승장구했고, 그의 화려한 드레스는 유명인들의 레드카펫에 중요한 요소가 되었다. 알레산드라 파치네티와 페루치오 포조니가 뒤를 이어받은 후에도 발렌티노 고유의 DNA는 여전히 이어졌다. 파치네티와 포조니의 역할은 1년 만에 끝났고 마리아 그라지아 치우리와 피에르파올로 피치올리가 그 자리를 넘겨받았다. 발렌티노의 액세서리 디자이너 자리를 제안받기 전에 펜디에서 함께 일하고 있었던 두 사람은 20년 이상 파트너로 함께한 힘으로 발렌티노에 신선한 활력을 불어넣었다.

치우리와 피치올리는 엄청난 인기를 끌었던 '록스터드' 컬렉션의 책임자였다. 나는 이 예쁜 펑크스타일에 넋을 빼앗겼다. 이것은 발렌티노의 통상적인 섬세한 디자인과는 아주 대조적이다. 아찔한 스터드 장식은 레이스, 오간자와 완벽한 조화를 이룬다. 나는 발렌티노의 록스터드 백을 색깔별로 여러 개 구매했는데 이런 식의 구매는 내게 처음 있

는 일이었다. 이 백은 어떤 옷에든 더할 나위 없이 잘 어울려서 내가
이 백에 싫증을 내는 일은 결코 없을 것이다.

발렌티노의 2016년 가을 쿠튀르 컬렉션은 자신의 많은 작품 속에서 르
네상스 시대 이탈리아를 배경으로 삼았던 셰익스피어의 400번째 생일
이라는 기념비적인 순간을 기렸다. 러프, 부풀린 소매, 두툼한 더블릿
등 엘리자베스 1세 시대에서 영감을 받은 의상들은 연극 무대나 영화
에 등장한다 해도 손색이 없었을 것이다. 그 테마가 어울리는 것은 발
렌티노처럼 극적이고 과장된 브랜드뿐이었다.

VALENTINO

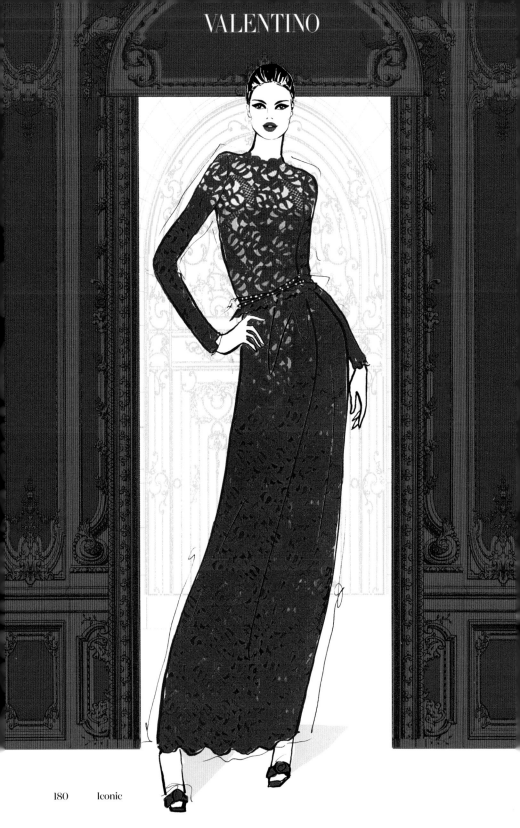

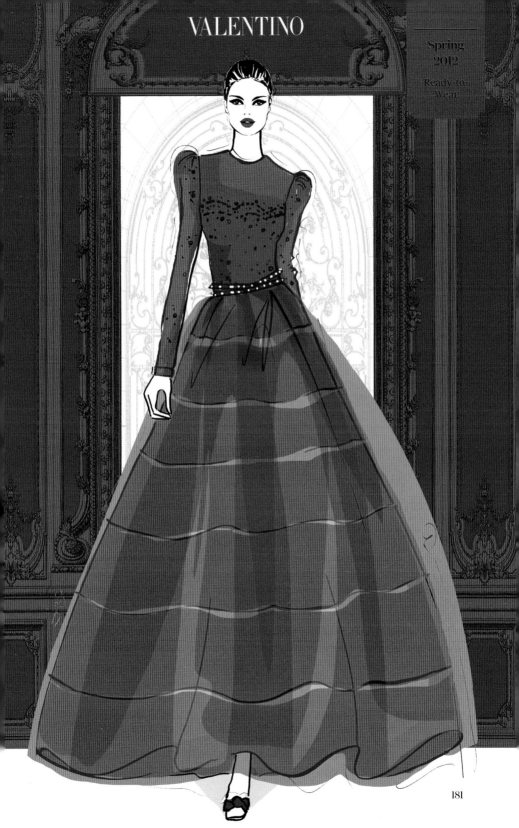

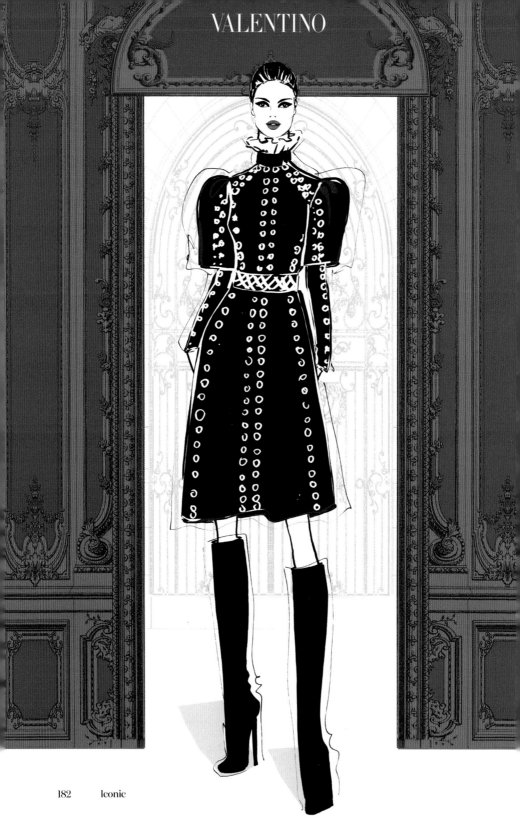

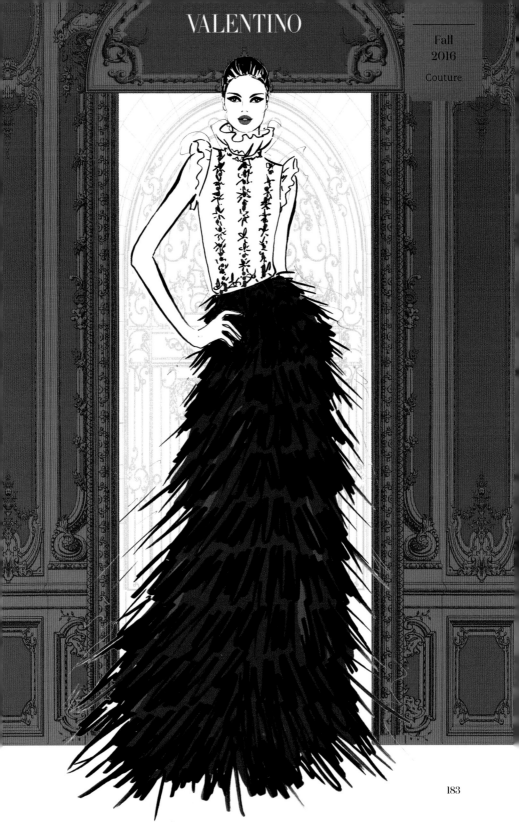

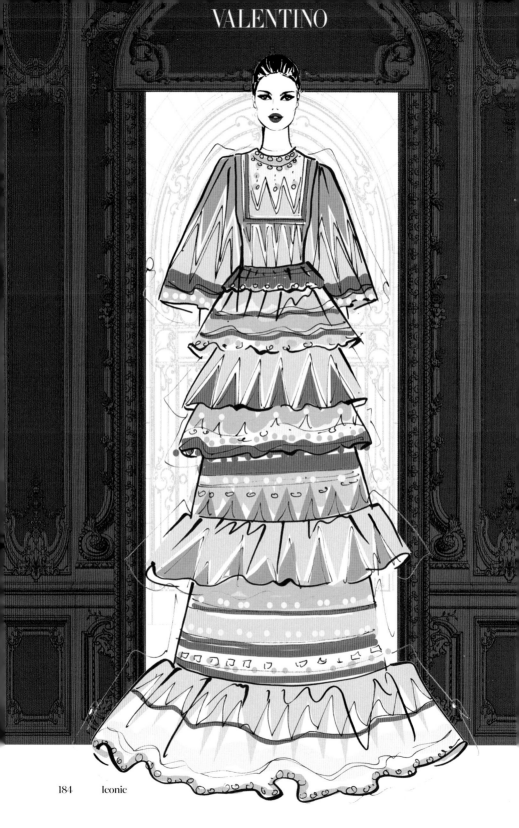

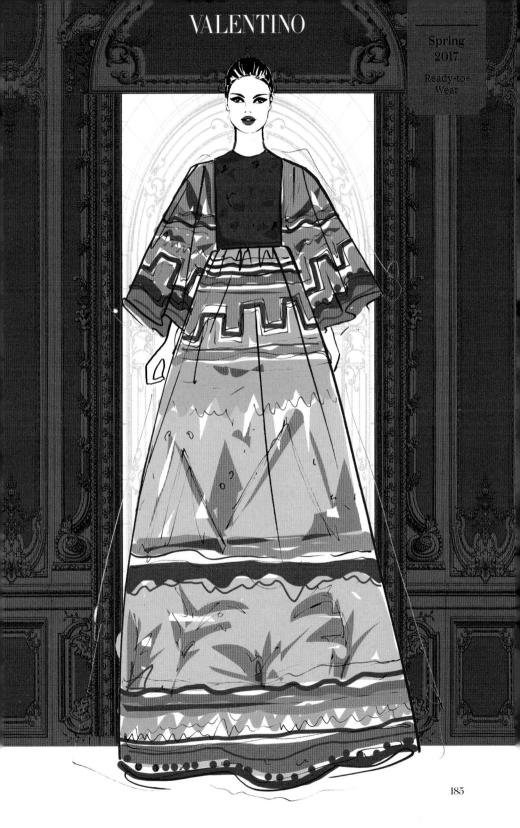

VALENTINO

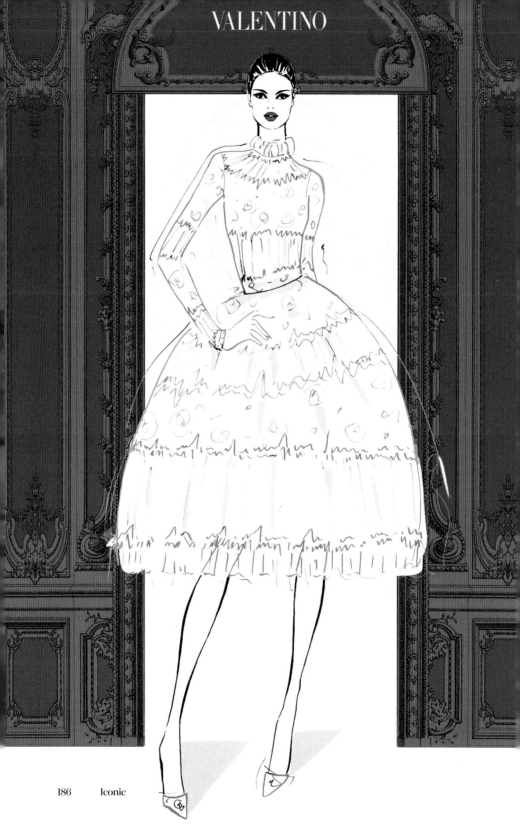

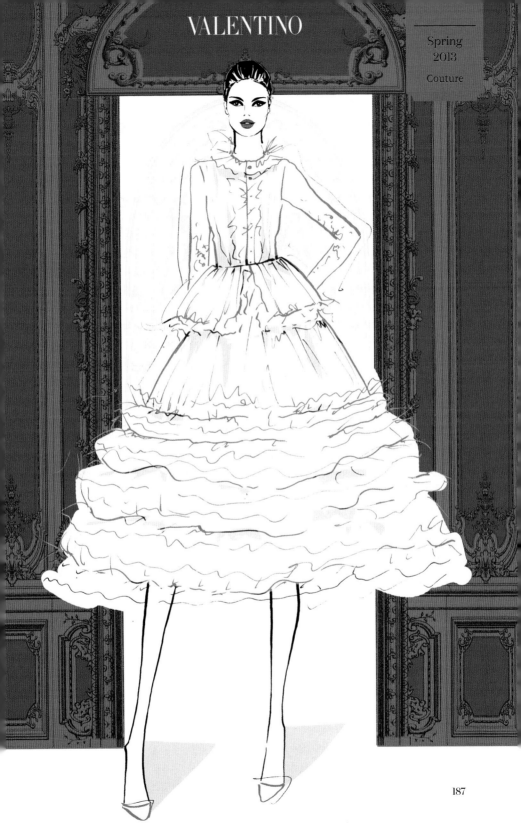

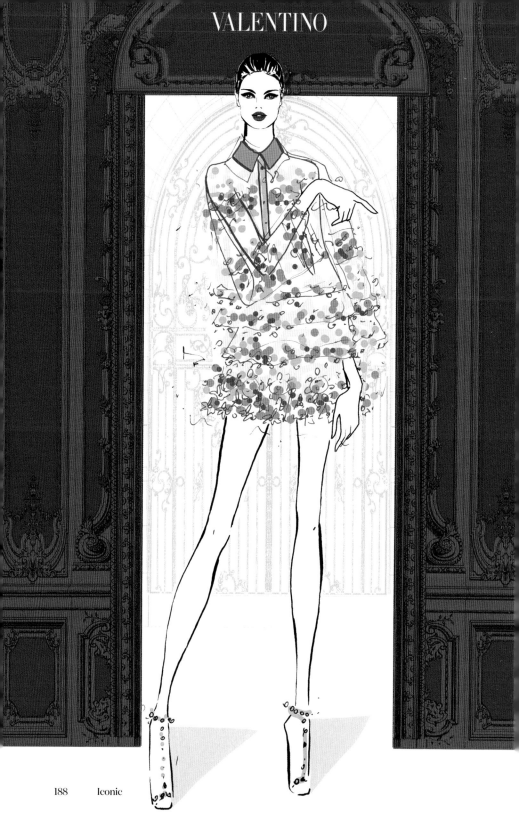

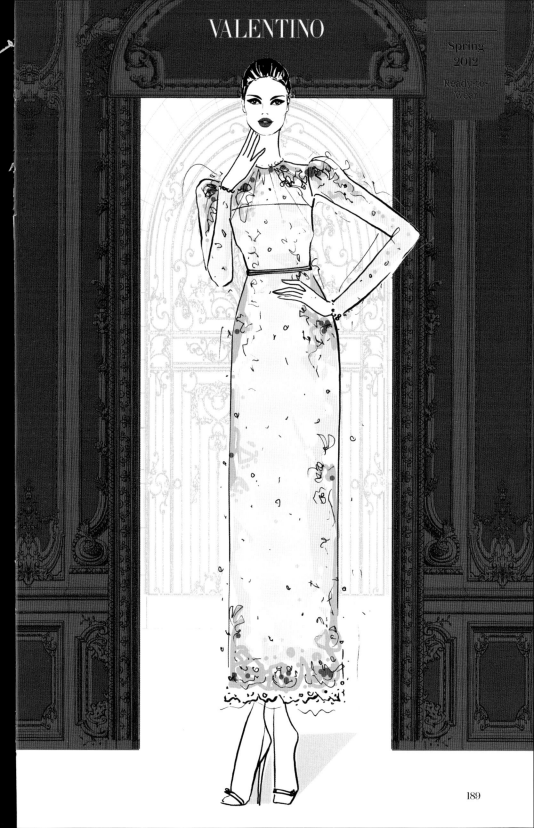

옮긴이의 글

—

베르사체, 구찌, 돌체 & 가바나…… 메간 헤스가 이 책에서 소개하는 이름들은 듣기만 해도 숨이 멎을 만큼 빛나는 명품 브랜드들이다. 더구나 이들은 패션의 본고장 이탈리아의 패션 명가들로 미국과 유럽을 넘어 전 세계를 지배하는 파워하우스들이다. 나는 메간 헤스의 안내에 따라 이탈리아 프리미엄 브랜드들의 아름다운 디자인과 장인정신을 다시 한번 들여다보면서 특히 '하우스'라는 표현에 주목한다. 그녀가 수차례 언급하듯 이탈리아에 뿌리를 둔 이 브랜드들은 이탈리아의 혈통 못지않게 가족 간의 유대를 중시하며 그 유산을 지키려고 최선의 노력을 다한다. 한 지붕 아래, 하나의 이름으로 창업자의 경험이 응축된 기술이 후손에게 전수된다. 이때 전해지는 것은 기술이라는 손재주, 재능, 수단만이 아니다. 이 기술을 완성시켜주는 지혜, 노력, 곧 장인정신이 함께 전달된다. 이것이 바로 패션 명가(名家), 파워하우스의 대들보가 된다. 그렇게 수십 년을 이어온 이탈리아의 명품 브랜드들은 이제 세계적인 아이콘이 되었다. 이들이 런웨이에 올리는 것은 제품으로서의 옷과 신발, 가방만이 아니다. 그들은 역사와 자부심과 치열한 고민의 결과를 모델들의 몸에 둘러 런웨이를 걷게 한다. 런웨이를 볼 때면 나는 늘 디자인과 모델과 테마에 주목한다. 패션을 즐기는 지극히 일반적이고 단순한 시선이다. 그러나 이번만큼은 그들의 '하우스'에 켜켜이 저장되어 있을 역사를 보고 싶다. 여전히 활발하게 재해석되고 있는 수십 년 전의 열정과 감성을 조금 더 깊숙이, 그리고 조금 더 가까이 들여다본다면 이 패션 브랜드들을 단순히 소비나 엔터테인먼트의 대상이 아닌 고유한 유산을 지닌 공감의 대상으로 볼 수 있지 않을까?

2018년 11월 11일
배 은 경

메간 헤스Megan Hess

—

메간 헤스에게 그림은 운명이었다. 그래픽 디자이너로 시작한 헤스는 그 일을 발판 삼아 세계 굴지의 여러 디자인 에이전시에서 아트 디렉터로 일했다. 2008년 헤스는 캔디스 부시넬이 쓴 〈뉴욕타임스〉의 베스트셀러 《섹스 앤 더 시티》의 일러스트레이션을 그렸다. 그 후 그녀는 디올 쿠튀르와 까르띠에, 루이비통을 상징하는 일러스트를 그렸으며 밀라노에서는 프라다와 펜디의 애니메이션 작업에 참여했다. 또한 뉴욕의 버그도프 굿맨 백화점의 진열장을 장식했고 영국 해러즈 백화점에서는 소규모 가방 컬렉션을 만들기도 했다.

메간 헤스의 시그니처 스타일은 그녀가 직접 제작해 세계 각국에서 판매하고 있는 한정판 프린트와 가정용품에서도 볼 수 있다. 그녀의 주요 고객으로는 샤넬, 디올, 펜디, 티파니앤코, 생 로랑, 보그, 하퍼스 바자, 해러즈, 까르띠에, 발망, 루이비통, 프라다 등이 있다.

헤스는 5권의 베스트셀러를 쓴 작가로, 외트커 마스터피스 호텔 컬렉션이 정한 상주 예술가이기도 하다. 스튜디오에서 메간 헤스가 작업하는 모습이 보이지 않는다면, 그녀는 아마 이탈리아에서 가장 완벽한 파스타와 돌체 & 가바나 핸드백을 찾고 있는 중일 것이다.

메간 헤스는 meganhess.com에서도 만날 수 있다.

옮긴이 | 배은경

공주대학교 사범대학 영어교육과를 졸업하고 한국과학기술원(KAIST) 어학연구소
와 리틀 아메리카(Little America) 영어연구소 등에서 교육 프로그램 및 교재 개발을
담당했으며, 현재 핍힙번역그룹에서 전문번역가로 활동 중이다. 옮긴 책으로는 《죽
음을 멈춘 사나이, 라울 발렌베리》, 《사랑을 그리다》, 《괴짜 과학》, 《뉴욕 큐레이터
분투기》, 《나는 앤디 워홀을 너무 빨리 팔았다》, 《365일 어린이 셀큐》, 《작가의 붓》,
《True Colors_진짜 당신은 누구인가?》, 《무지개에는 왜 갈색이 없을까?》, 《내 손으로
세상을 드로잉하다》, 《The Dress: 한 시대를 대표하는 패션 아이콘 100》, 《코코 샤넬:
일러스트로 세계의 패션 아이콘을 만나다》, 《클라리스: 파리 최고의 멋쟁이 생쥐》 등
이 있다.

Iconic
이탈리아 패션의 거장들

초판 찍은 날 2018년 12월 10일
초판 펴낸 날 2018년 12월 20일

지은이 메간 헤스
옮긴이 배은경

펴낸이 김현중
편집장 옥두석 | 책임편집 이선미 | 디자인 이호진 | 관리 위영희

펴낸 곳 (주)양문 | 주소 서울시 도봉구 노해로 341, 902호(창동 신원리베르텔)
전화 02. 742-2563-2565 | 팩스 02. 742-2566 | 이메일 ymbook@nate.com
출판등록 1996년 8월 17일(제1-1975호)

ISBN 978-89-94025-74-2 03600 잘못된 책은 교환해 드립니다.